全文注释版

颜真卿颜勤礼碑

姚泉名 编写

长江出版传媒
湖北美术出版社

图书在版编目（CIP）数据

颜真卿颜勤礼碑：全文注释版 / 姚泉名编写. —武汉：
湖北美术出版社，2018.5
ISBN 978-7-5394-9492-0

Ⅰ．①颜…

Ⅱ．①姚…

Ⅲ．①楷书－碑帖－中国－唐代

Ⅳ．① J292.24

中国版本图书馆 CIP 数据核字 (2018) 第 043974 号

责任编辑：肖志娅　张　韵

技术编辑：范　晶

策划编辑：**墨点字帖**

封面设计：**墨点字帖**

颜真卿颜勤礼碑：全文注释版　　© 姚泉名　编写

出版发行：长江出版传媒　湖北美术出版社

地　　址：武汉市洪山区雄楚大道 268 号 B 座

邮　　编：430070

电　　话：（027）87391256　　87679564

网　　址：http://www.hbapress.com.cn

E－mail：hbapress@vip.sina.com

印　　刷：武汉精一佳印刷有限公司

开　　本：787mm×1092mm　　1/8

印　　张：11.5

版　　次：2018 年 5 月第 1 版　　2018 年 5 月第 1 次印刷

定　　价：48.00 元

出版说明

学习书法，必以古代经典碑帖为范本。但是，被我们当作学书范本的经典碑帖，往往并非古人刻意创作的书法作品，孙过庭《书谱》中说：「虽书契之作，适以记言」，碑帖的功能首先是记录文字、传递信息，即以实用为主。

碑，是一种石刻形式。墓碑则可能源于墓穴边用以辅助安放棺椁的大木，后来逐渐改为石制，并刻上文字，借此流传后世。书法中的「碑」泛指各种石刻文字，还包括摩崖刻石、墓志、造像题记、石经等种类。从碑石及金属器物上复制文字或图案的方法称为「拓」，复制品称为「拓片」，拓片是学习碑刻书法的主要资料。

帖，本指写有文字的帛制标签，后来才泛指名家墨迹，又称法书或法帖。把墨迹刻于木板或石头上即为「刻帖」，刻后可以复制多份，使之能够广为流传。唐以前所称的「帖」多指墨迹法书，唐以后所称的「帖」多指刻帖的拓片，而非真迹。帖的内容较为广泛，包括公私文书、书信、文稿、诗词、图书抄本等。

学习书法，固然以范字为主要学习对象，但碑帖的文本内容与书法往往互为表里，不可分割。丰碑大碣，内容严肃，如封禅、祭祀、颁布法令、颂扬德政等，其字体也较为庄重，读其文，才能更好地体会书风所体现的文字主题。尺牍、诗文，往往因情生文，如表达问候、寄托思念、感慨世事等，明其意，才能更好地体会笔墨所表达的情感志趣。文字中所记载的人物生平可资借鉴得失，历史事件可以补史书之不足，气节情怀可以感人肺腑，妙语美文可以发超然之雅兴。了解碑帖内容，不仅可以增长知识，熟悉文意，体会作者的思想感情，还有助于加深对其书法艺术的理解，让我们以融汇文史哲、贯通书画印的新视角，来更好地鉴赏和弘扬悠久灿烂的中华文化。

墨点字帖推出的经典碑帖「全文注释版」系列，精选具有代表性的经典碑帖善本，彩色精印。碑刻附缩小全拓图，配有碑帖局部或整体原大拉页。特邀湖北省中华诗词学会常务副秘书长姚泉名先生对碑帖释文进行全注全译。释文采用简体字，择要注音。原文为异体字的直接改为简体字，通假字、错字、脱字、衍字等在注释中说明。原文残损不可见的，以「□」标注；虽不可见但文字可考的，标注文字于「□」内。注释主要针对不易理解的字词，注明本义或在文中含义，一般不做考证。释文有异文的，一般不做校改，对文意影响较大的在注释中酌情说明。全文以直译和意译相结合的方法进行翻译，力求简明通俗。对原作上钤盖的鉴藏印章择要注解，释读印文，说明出处。

希望本系列图书能帮助读者更全面深入地了解经典碑帖的背景和内容，从而提升学习书法的兴趣和动力，进而在书法学习上取得更多的收获。

简　介

《颜勤礼碑》全称《唐故秘书省著作郎夔州都督府长史上护军颜君神道碑》，是颜真卿为其曾祖父颜勤礼撰文并书丹的神道碑，此碑记载了颜勤礼的生平事迹，并介绍了颜氏家族上至颜勤礼高祖颜见远、下至颜勤礼玄孙一辈的出仕情况。

《颜勤礼碑》立石年月不详，宋欧阳修《集古录跋尾》注『大历十四年』，后人多从此说，即此碑为唐大历十四年（779）刻立。此碑埋没土中近千年，1922年10月重新发现于西安旧藩廨库堂后，出土时碑已中断，后移置西安碑林博物馆。碑高二百八十六厘米，宽九十二厘米，厚二十二厘米。原碑四面刻字，今存三面。碑阳十九行，碑阴二十行，满行三十八字。左侧五行，满行三十七字。右侧碑文（铭辞及碑款）被宋人磨去，上部有宋人刻『忽惊列岫晓来逼，朔雪洗尽烟岚昏』十四字，下部刻民国金石学家宋伯鲁所书题跋。

颜真卿（709—785），字清臣，京兆万年（今陕西省西安市）人，祖籍琅琊临沂（今山东省临沂市）。唐代名臣，书法家。开元二十二年（734）举进士，曾任平原太守，后官至太子太师，封鲁郡开国公，谥文忠，世称『颜平原』『颜鲁公』。颜真卿家学深厚，上祖多善草、篆，书法初受教于舅氏殷仲荣家，又学褚遂良，师从张旭，终自成一家，一变古法，创『颜体』书风，其楷书端庄雄强，行书气势遒迈，对后世影响极大。其楷书代表作有《多宝塔碑》《麻姑仙坛记》《颜家庙碑》《颜勤礼碑》等，行草书代表作有《祭侄文稿》《争座位帖》《刘中使帖》等。宋欧阳修《集古录》评：『余谓鲁公书如忠臣烈士，道德君子，其端严尊重，人初见而畏之，然愈久而愈可爱也。』宋朱文长《续书断》评：『点如坠石，画如夏云，钩如屈金，戈如发弩，纵横有象，低昂有态，自羲、献以来，未有如公者也。』宋赵与时《宾退录》评：『颜真卿如项羽挂甲，樊哙排突，硬弩欲张，铁柱将立，昂然有不可犯之色。』

《颜勤礼碑》是颜真卿书法成熟时期作品，约为颜真卿六十岁时所书，风格与《郭家庙碑》相近。其用笔以中锋为主，方圆并用。横细竖粗，横画多呈上拱之势，竖画向内回抱；短撇较直，劲挺爽利，捺画蚕头雁尾，弯而坚韧。字形多呈长形，右肩稍耸。结体上密下疏，外松内紧，笔势外拓，宽博雍容。风格雄健挺拔，浑厚圆劲，寓巧于拙，洒脱自如。

本书所用拓本为田近宪三所藏民国拓本，拓工精良，字口清晰，能较好地展现原碑风貌。

唐故祕書省著作郎夔州都督府長史上護軍顏君神道碑

曾孫魯郡開國公真卿撰并書

君諱勤禮，字敬，琅邪臨沂人。高祖諱見遠，齊御史中丞，梁武帝受禪，不食數日，一慟而絕，事見梁、齊、周、隋四代史。曾祖諱協，梁湘東王記室參軍，《晉仙傳》《凌煙寶刻》有顏協字，齊書有傳。祖諱之推，北齊給事黃門侍郎，隋東宮學士，齊書有傳。始自南入北，今為京兆長安人。父諱思魯，博學善屬文，尤工詁訓，仕隋司經局校書、東宮學士、長寧王侍讀。與沛國劉臻辯論經義，屢挫之。隋內史舍人薛道衡、著作郎陸墆，為文詞之冠，嘗與君父同直內史省。

二家兄弟，各為一時……娶御正中大夫殷英童女，英童集呼顏郎是也，更唱和。……溫大雅……

君幼而朗悟，識量宏遠，工於篆籀，尤精詁訓，祕閣司經史籍，多所刊定。……

義寧元年十一月，從太宗平京城，授朝散、正議大夫、勳，解褐祕書省校書郎。武德中，授右領左右府鎧曹參軍。貞觀三年六月，兼行雍州參軍事。六年七月，授著作佐郎。七年六月，授詹事主簿，轉太子內直監，加崇賢館學士。宮廢，出補蔣王文學、弘文館學士。永徽元年三月，制曰：……如故。遷曹王……拜祕書省著作郎……

君與兄祕書監師古、禮部侍郎相時……太宗嘗圖畫崇賢、弘文館學士，命師古為贊……以君與兄弟……同時為……弘文館學士，遂令同撰……

……不宜相……中書令……行成蘭室鶴……君……

明慶六年，加上護軍……縣寧安鄉之鳳栖原，先大夫人陳郡……順……

……不幸遇疾，傾逝于府之官舍……夫人同合祔，寫禮也。七子：昭甫，晉王、曹王侍讀，贈華……泉柳夫人……

州刺史事具頁鄉所撰神道俾敬仕文部郎中事具劉子玄稱道碑殆庾無恒碑北少連務茲皆
著者欲子行以柳令外場不得仕進孫元孫舉進士考功負外劉奇奇特擢賜之名動海內從調以書判
入島等一者三累遷太子舍人屬玄宗監國專掌令書滁沂豪三州刺史贈祕書監惟貞宗類
以書判入島等歷譤赤尉丞太子文李薛王支贈國子祭酒太子少保德業具陸擄神道碑會宗
襄州徐察孝攵楚州司馬澄左衛翊雨潤侗儻涪城尉曾孫春鄉工詞翰有風義明經找華庠用

蜀二縣尉故相國蘇頲舉茂才又為張敬忠劍南節度判官偃師永泉卿忠列有清識吏幹累遷太

常丞攝常山太守陷賊安祿山將李欽湊恐手何千年高邈邊衛尉卿兼御史中丞

城守陷川賊來京遇害妻參下署晉山令不言忠曜卿工詩善詞學直崇

蔡文軍名南工司馬旭卿皆善草言國子司業杭州金

鄉男高卿仁厚有吏材諷誦之富平尉真長尉耿曾訥贈太子太保

鄉舉進士校書郎舉文敦寶有吏能舉令宰延昌以人敦行歷左補闕醞殿中侍御史左省

訪觀察使曾鄉郡公兄文藏賊早世名昌邛州司馬季明頻以言敦行蒞工為憲官九為省

明舉軍司馬長晉開迸孝義有史道為文充國質多無舉仇玄孫儀絃判官江陵少尹

孫沈盈盧逆並命通明經並為司賊土門佐俱蒙贈五州司馬華正通亭尉頤仁

孝方正明經大理水頭使明直充所屬張介項嶺南府京官潛頡好邛州書太子

司馬逆不幸短命命通明者好穎四世為學士待讀事見柳芳續卓絕殷寅翰書

慈明主簿仁順頡盡左都牛三頤穎並京兆栗重南府讀事見柳芳續卓絕康成學

衛尉主簿仁順頡左千牛十三頤穎四世為學士侍讀頲曹頤逆童稚未仕江陵

為庭益期昭推強學舒鄉說鄉名南齊而挺頡奉禮郎州參軍軍靓顗通亭至陽主

郎幾元淵所溫之春卿怡名軍有裕則挺大宣君之聲芳績千里康寅御姓父叔況弟泉

學家非夫溫君之積德累仁貽謀有裕則挺大宣詔光末裔錫羨盛時小子員卿章

文過庭之訓晚幕論譔莫追長老之口藉君之德美多恨開道銘曰

凡嬰孩集蒿不嬰孩集蒿不

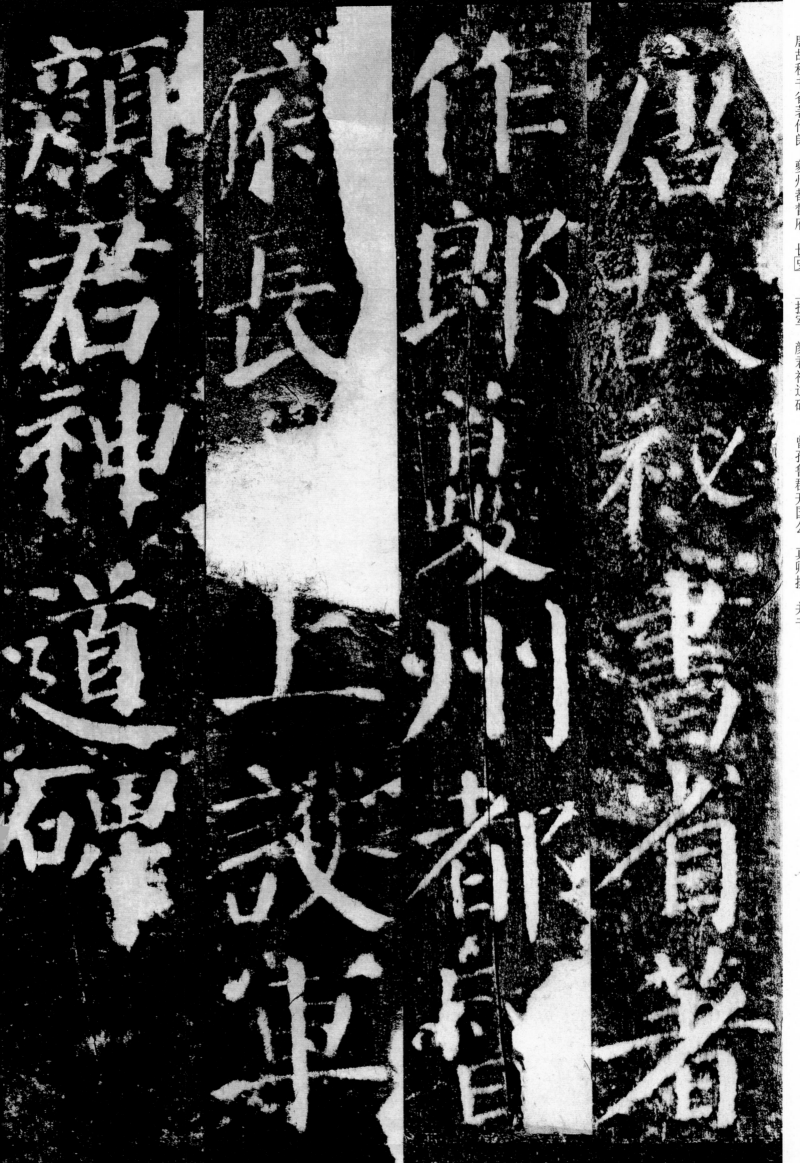

唐故秘书省著作郎① 夔州都督府② 长史③ 上护军④ 颜君神道碑⑤ 曾孙鲁郡开国公⑥ 真卿撰⑦ 并书⑧

1

【注释】

① 秘书省著作郎：官名。秘书省所属的著作局长官，负责撰写碑志、祝文、祭文等。

② 夔州都督府：地名。官署在夔州（今重庆市奉节县）。

③ 长史：官名。唐代州刺史下设长史，无实职。

④ 上护军：勋官名。用以奖赏军功。

⑤ 神道碑：墓道前用以记载死者生平的石碑，或指碑上的文字。

⑥ 鲁郡开国公：爵名。唐制，开国郡公食邑二千户。

⑦ 撰：撰写。

⑧ 书：书丹。

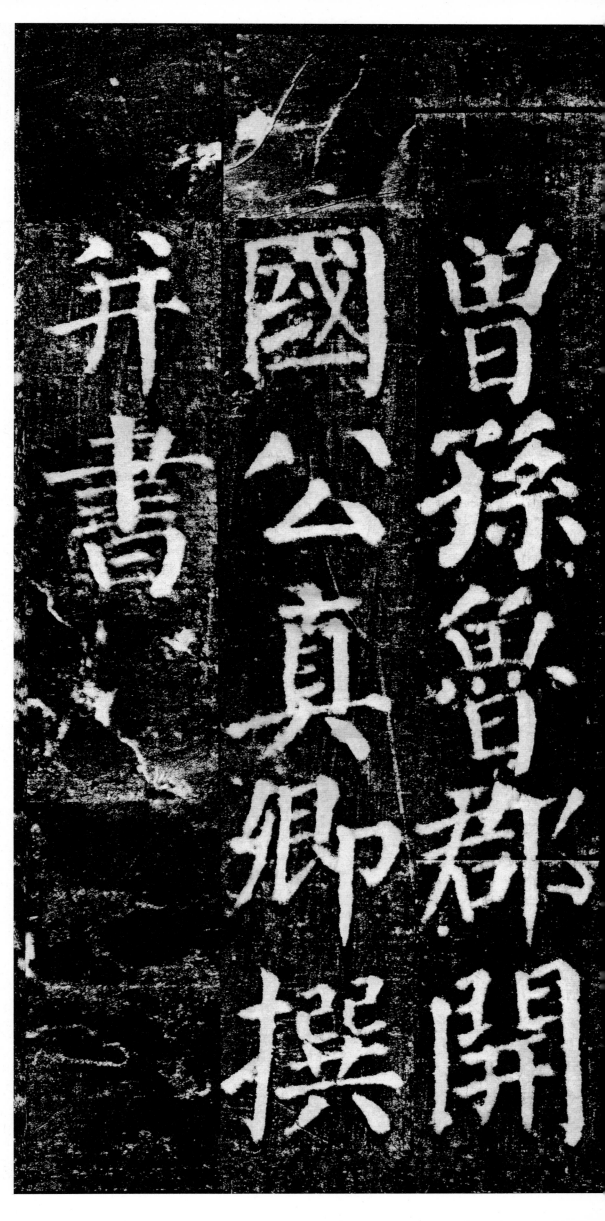

君讳①勤礼 字敬 琅邪临沂②人 高祖③讳囧远 齐御史中丞⑤ 梁武帝受禅⑥ 不食数日 一恸⑦而绝 事见梁 齐 周囧⑧ 曾祖⑨

祖 申 梁 武 帝

祖 迁 齐

琅 临 沂 人

勤 人

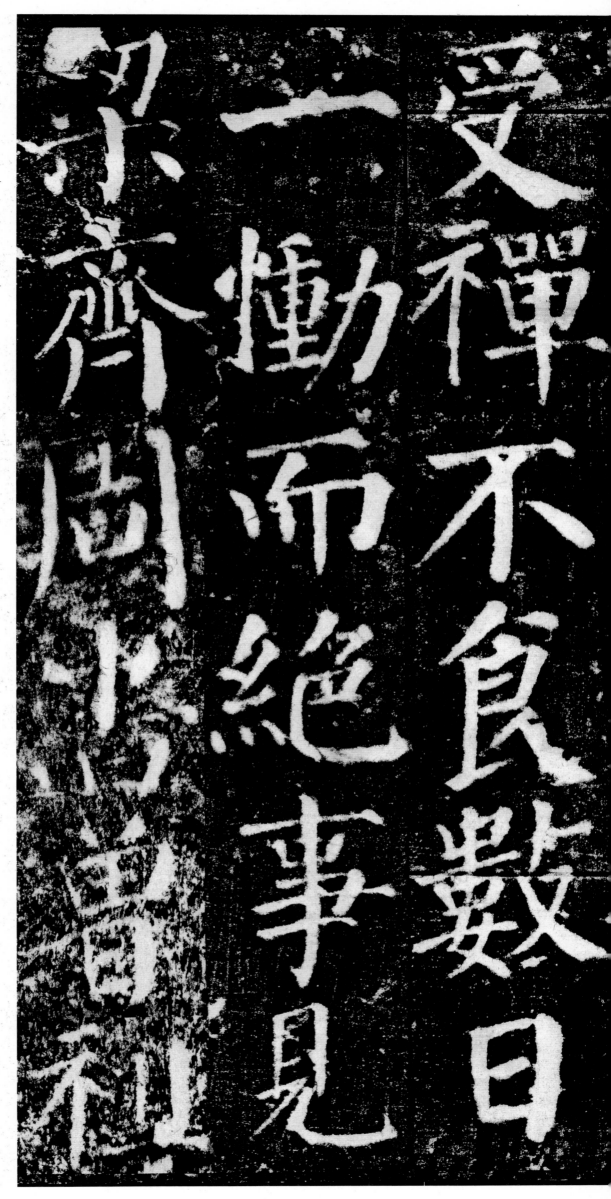

【注释】

① 讳：旧指死去的帝王或尊长的名字。

② 琅邪临沂：琅琊郡，隋唐时官署在临沂县（今山东省临沂市）。邪，同"琊"。

③ 高祖：曾祖之父。

④ 齐：指南北朝时期的南齐（479—502）。

⑤ 御史中丞：官名。执掌纠察弹劾官员。

⑥ 梁武帝受禅：502 年，齐和帝萧宝融被迫禅位给梁王萧衍（464—549），是为梁武帝。

⑦ 恸（tòng）：大哭。

⑧《梁》《齐》《周书》：《梁书》《齐书》《周书》，都名列"二十四史"。

⑨ 曾祖：祖父之父。

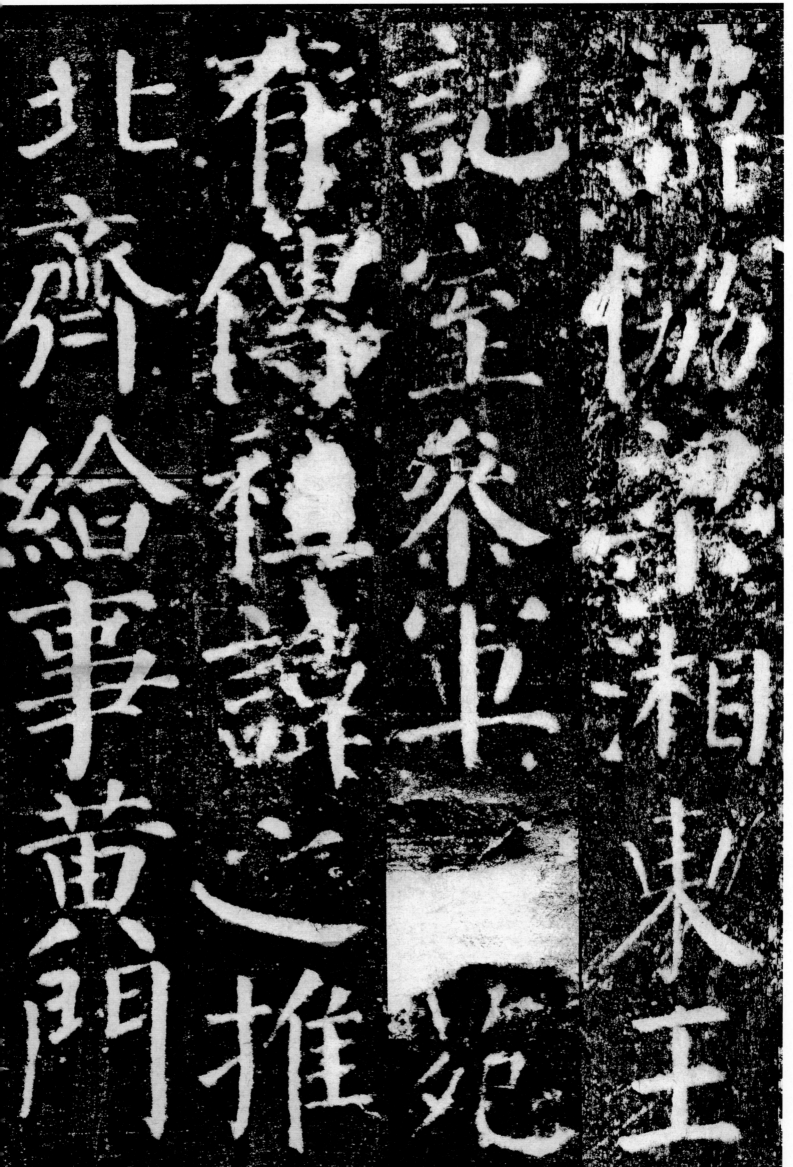

讳协 梁湘东王①记室参军②
【文】苑③有传④ 祖讳之推
北齐⑤给事黄门侍郎⑥ 隋⑦东宫学士⑧
齐书有传 始自南入北⑨ 今为

【注释】

① 梁湘东王：萧绎（508—555），萧衍第七子，后即位为梁元帝。

② 记室参军：官名。掌管幕府、军中文书。

③ 文苑：苑，或应为"学"，因《梁书》列传第四十四《文学》下有《颜协传》。

④ 传：传记。

⑤ 北齐（550—577）：南北朝时期的北朝政权之一。

⑥ 给事黄门侍郎：官名。齐、梁时执掌诏令，充任皇帝顾问。

⑦ 隋（581—618）：中国历史上经历了魏晋南北朝三百多年分裂之后的大一统王朝。

⑧ 东宫学士：官名。执掌太子东宫编撰。

⑨ 始自南入北：颜氏家族自颜之推开始从南朝转入北朝，故有此言。

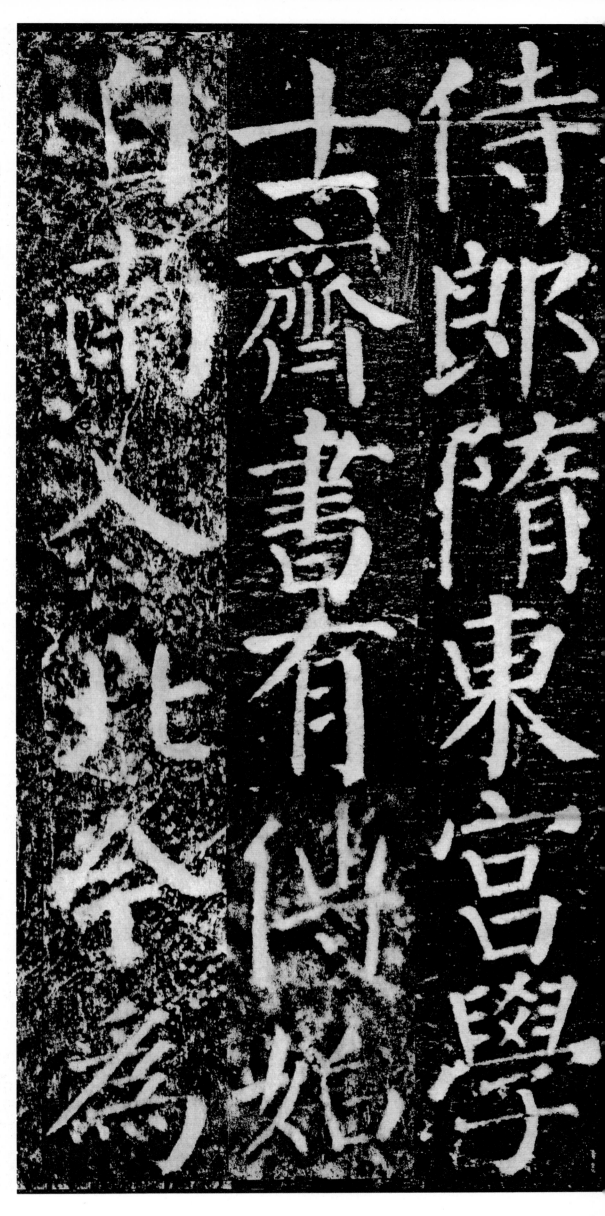

京兆①长安②人　父阇思鲁　博学善属文③　尤工诂训④　仕隋司经局⑤校书　东宫学士　长宁王⑥侍读⑦　与沛国⑧刘臻⑨辩论经

仕隋司經局校

屬文龍工詁訓

思魯博學善

京兆長安人父

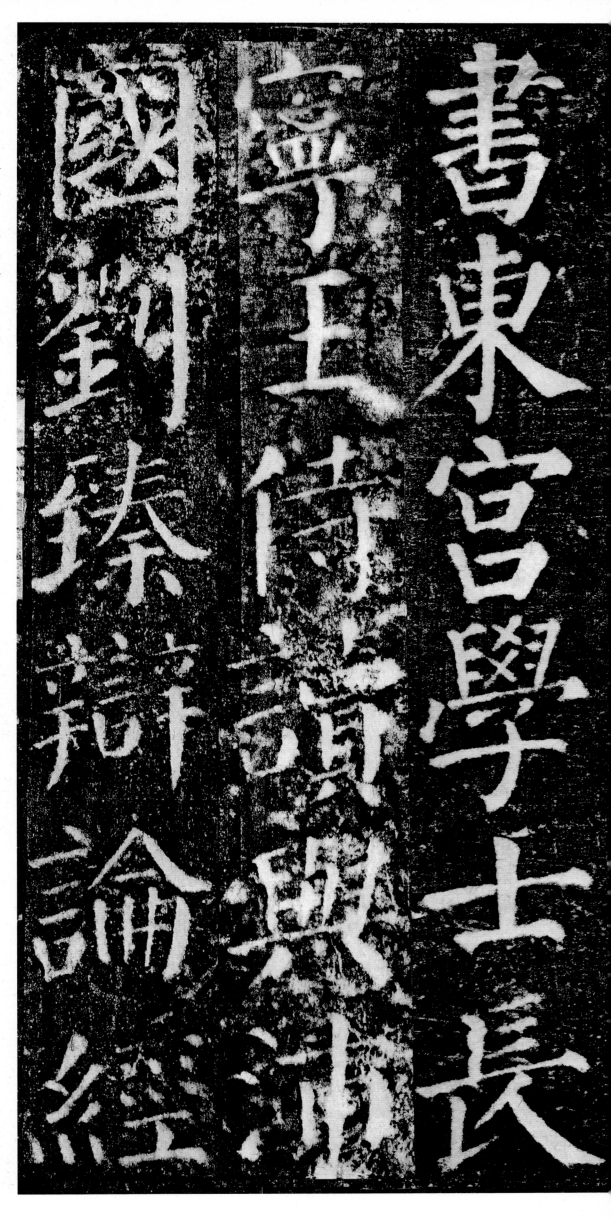

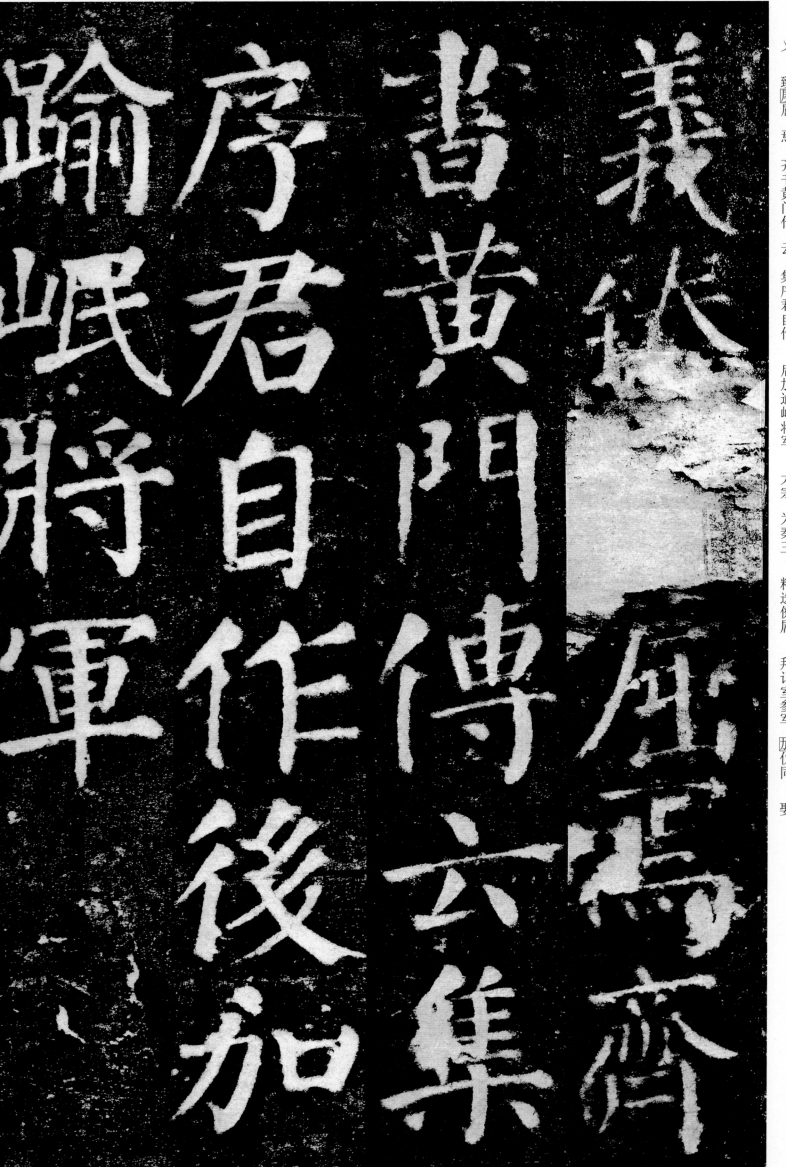

踰岷将军

序君自作後加

黄门传六集

羲然屈焉齐

义①
臻圏屈②焉
齐书黄门传③云
集序君自作④
后加逾岷将军⑤
太宗⑥为秦王⑦
精选僚属⑧
拜记室参军
加仪同⑨
娶

【注释】

① 经义：经书的义理。

② 屈：理亏。

③ 黄门传：史称颜之推为"颜黄门"，故颜真卿在此称《颜之推传》为《黄门传》。

④ 集序君自作：《颜之推集》的序是颜思鲁作的。《北齐书·颜之推传》中原文为："之推在齐有二子，长曰思鲁，次曰敏楚，不忘本也。之推集在，思鲁自为序录。"

⑤ 逾岷将军：武官名。北齐设置，用以褒赏勋庸。

⑥ 太宗：唐太宗李世民（599—649）。

⑦ 秦王：唐高祖武德元年（618），李世民任尚书令，进封秦王。

⑧ 僚属：旧指下属的官吏。

⑨ 仪同：文散官名。无实职。

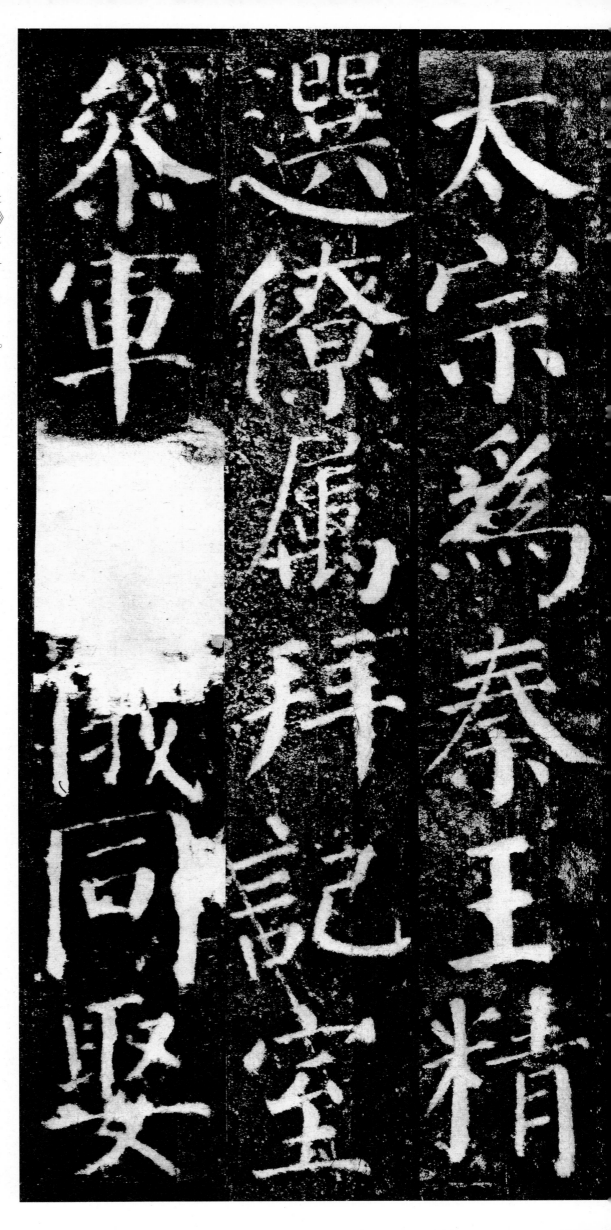

御正中大夫①殷英童②女

英童集呼颜郎是也

更唱和者二十余首 温大雅传③云 初 君在隋 与天雅俱仕东宫 弟

御 英 呼 唱

正 童 颜 和

中 女 郎 者

大 英 是 二

夫 童 也 十

殷 集 更 余

【注释】

① 御正中大夫：官名。在皇帝左右，负责宣传诏命，参议刑罚爵赏及军国大事。

② 殷英童：北齐人，善画，兼工楷隶。

③ 温大雅传：温大雅（约572—629），名彦弘，以字行，唐初大臣。宋人著的《唐书》有《温大雅传》，但此处当非该篇，此应是唐代《实录》中的。

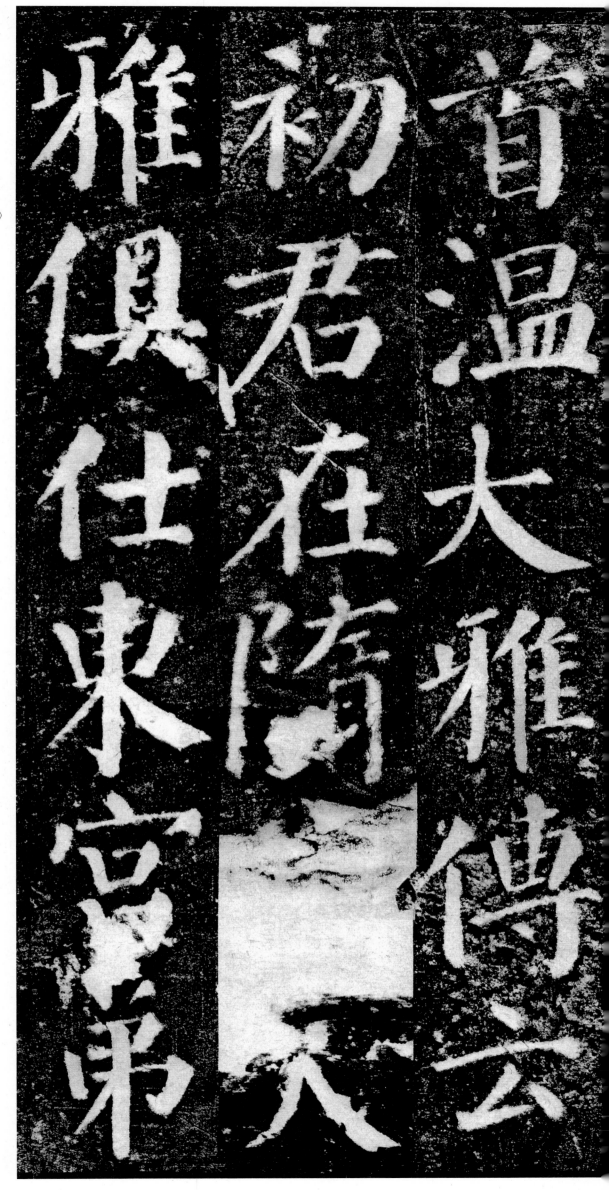

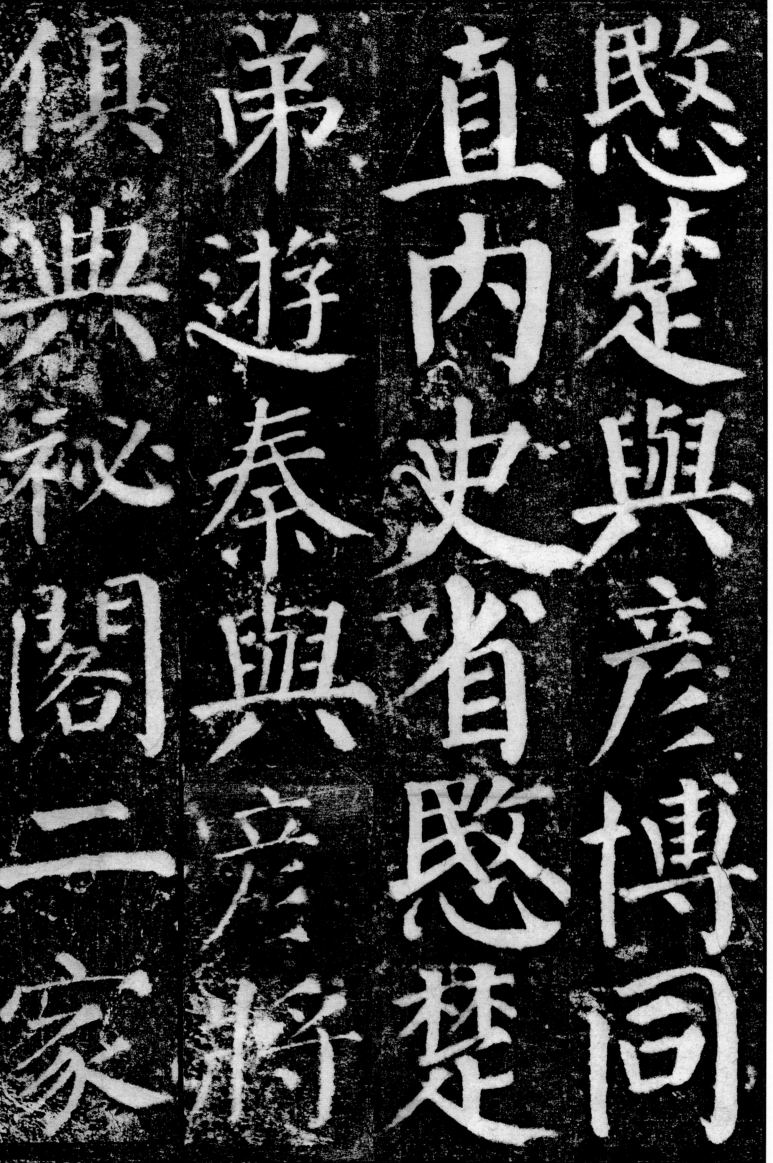

愍楚①　与彦博②　同直③　内史省④　愍楚弟游秦⑤　与彦将⑥　俱典⑦　秘阁⑧　二家兄弟　各为一时人物之选　少时学业　颜氏为优

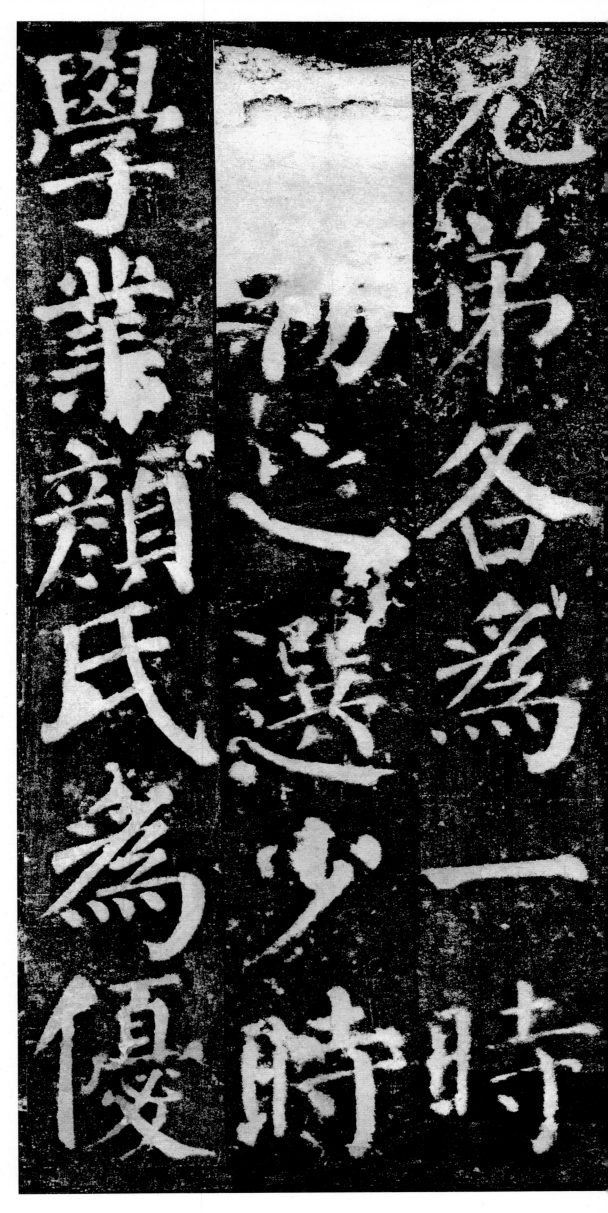

【注释】

① 愍（mǐn）楚：颜愍楚，颜之推次子。

② 彦博：温彦博（574—637），字大临，唐初宰相。

③ 直：当值。

④ 内史省：官署名。隋朝五省之一。

⑤ 游秦：颜游秦，颜之推第三子。唐初为廉州刺史，有政绩，不久卒于郓州刺史任上，撰有《汉书决疑》十二卷。

⑥ 彦将：温彦将，字大有，隋唐大臣。

⑦ 典：主持，主管。

⑧ 秘阁：宫中藏图书秘记之处。

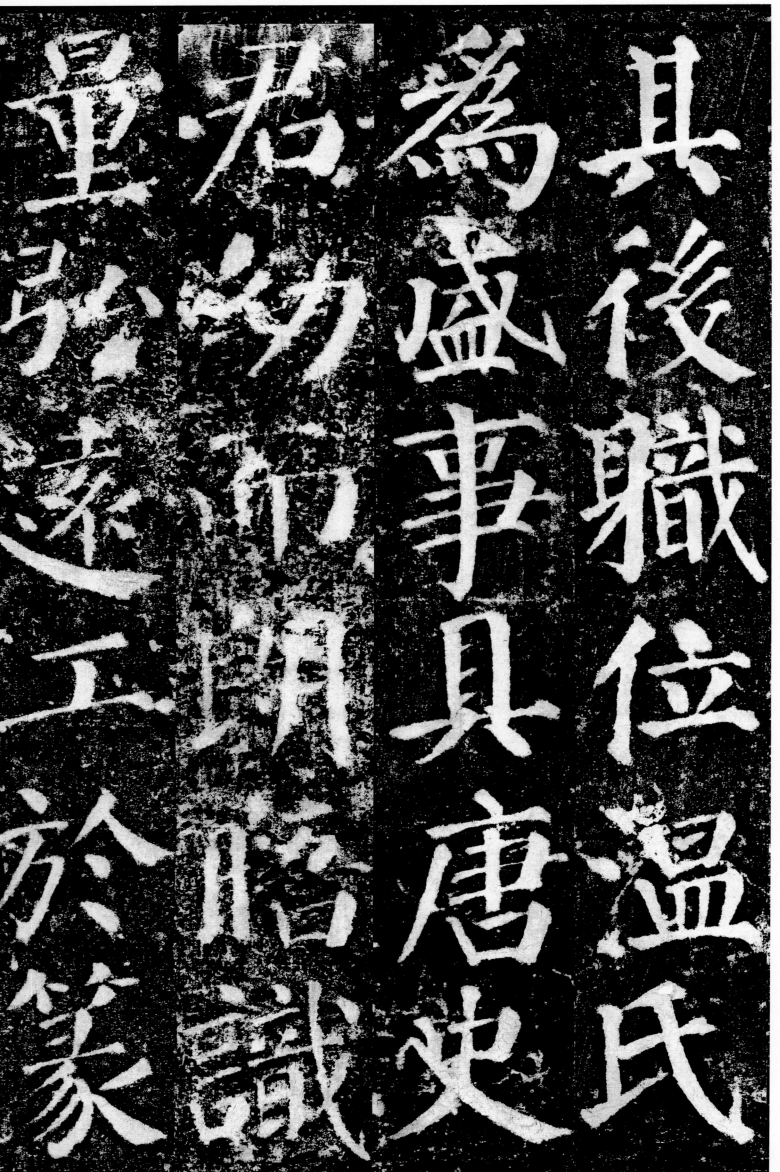

其后职位 温氏为盛 事具① 唐史② 君幼而朗晤③ 识量④ 弘远 工于篆籀⑤ 尤精诂训 秘阁 司经史籍多所刊定⑥ 义宁⑦元

【注释】

① 具：题，写。

② 唐史：此处指唐史官所辑录的唐朝实录和国史，非《新唐书》《旧唐书》。

③ 朗晤：聪慧，悟性强。晤，同"悟"，明白。

④ 识量：见识与度量。

⑤ 篆籀：指大、小篆书。

⑥ 刊定：修改审定。

⑦ 义宁：隋恭帝杨侑的年号（617—618）。

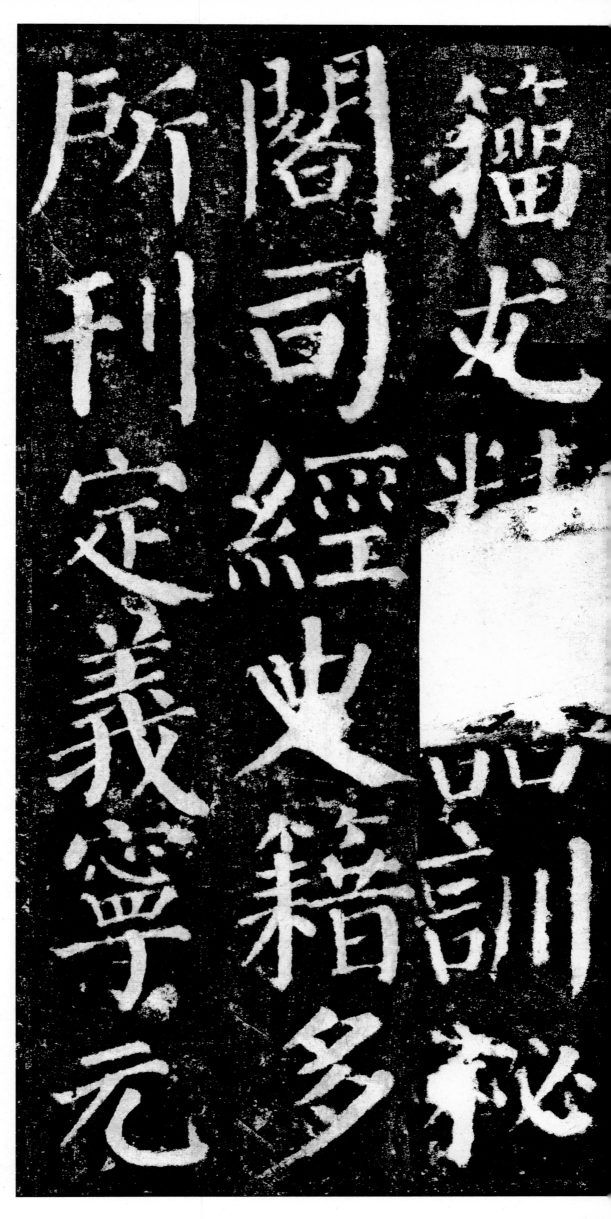

平十一月從

太宗平京

城授朝散

正議大夫勲解

太夫勲解

年十一月 从太宗平京城① 授朝散② 正议大夫勋③ 解褐④ 秘书省校书郎 武德⑤中 授右领左右府⑥ 铠曹参军⑦

【注释】

① 太宗平京城：指李世民挥师攻破隋都长安。

② 朝散：朝散大夫，文散官名，北周、隋时为勋官名。

③ 正议大夫勋：正议大夫，文散官名，北周、隋时为勋官名。勋，指勋官，荣誉职位，无实职。

④ 解褐：即脱去布衣，担任官职。

⑤ 武德：唐高祖李渊的年号（618—626）。

⑥ 右领左右府：官署名。禁军指挥机构。

⑦ 铠曹参军：官名。掌管禁军铠甲。

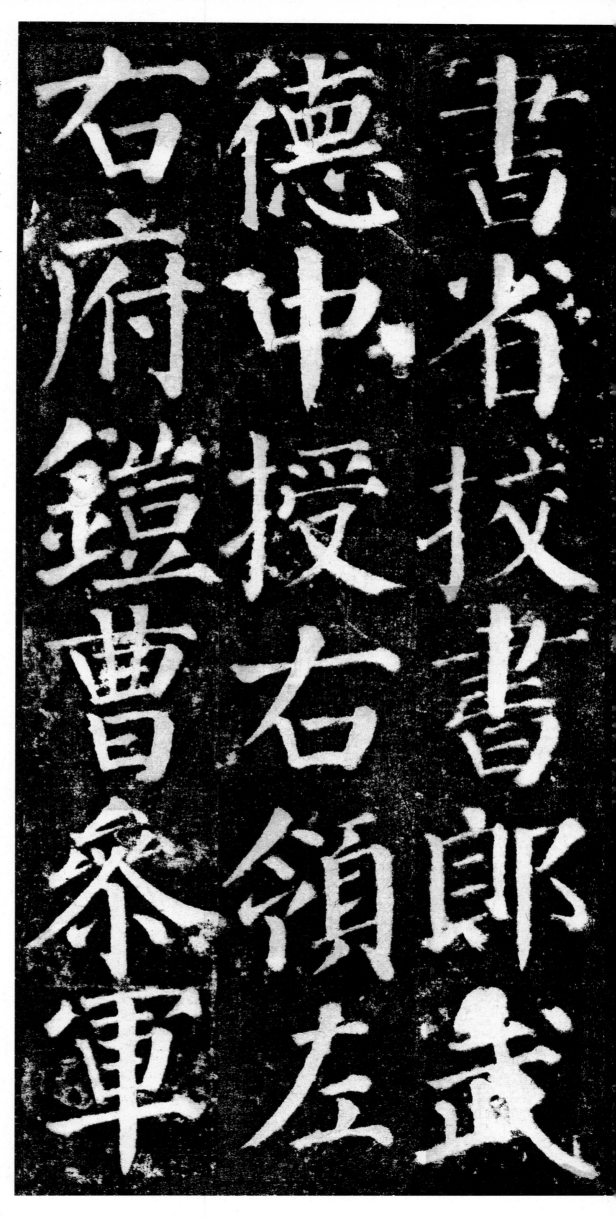

九年十一月一月度

秘不書省貞觀三

輕車都尉無直

雍行燕所

九年十一月　授轻车都尉①　兼直秘书省　贞观②　三年六月　兼行③　雍州参军事④　六年七月　授著作佐郎⑤　七年六月　授

【注释】

① 轻车都尉：勋官名。无实职。

② 贞观：唐太宗李世民的年号
 （627—649）。

③ 行：唐官制用语。官员所任职事官
 （有实职）品阶低于所带散官（无
 实职，仅表示品阶）品阶时，在职
 事官名之前加"行"。

④ 参军事：官名。唐置于诸州，掌监
 督守卫，无常职。

⑤ 著作佐郎：官名。协助著作郎修撰。

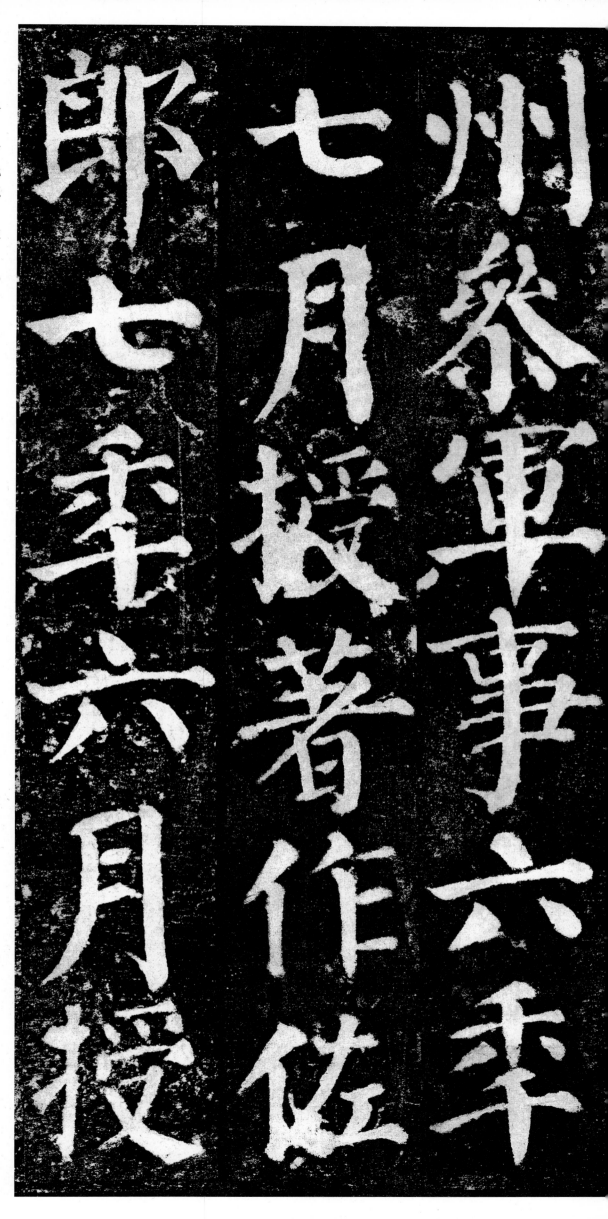

州祭軍事六年

七月授著作佐

郎七年六月授

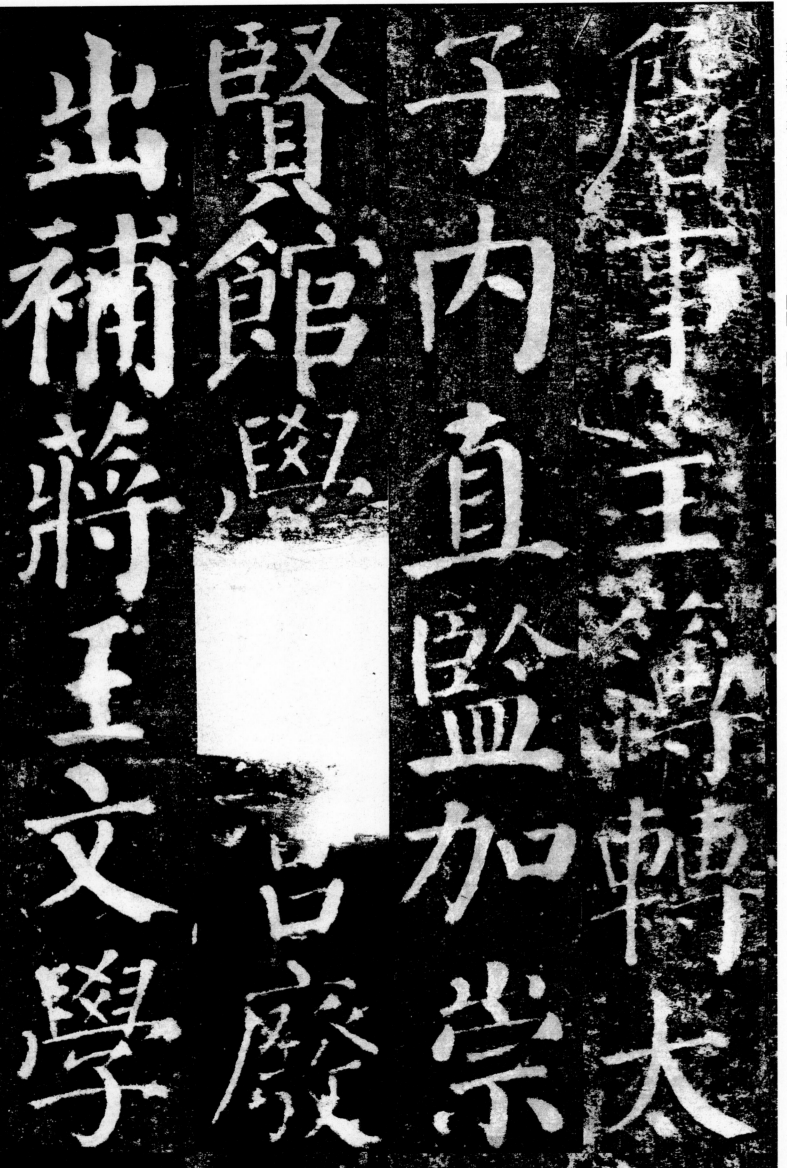

詹事主簿① 转② 太子内直监③ 加崇贤馆学士④ 宫废 出补蒋王文学 弘文馆学士 永徽⑤元年三月 制⑥曰 具官⑦

【注释】

① 詹事主簿：官名。东宫属官，类似于秘书官。

② 转：迁职。

③ 内直监：官名。掌管东宫殿内事务。

④ 崇贤馆学士：官名。归东宫直辖，掌经籍图书，教授诸生。崇贤馆，后改称崇文馆。

⑤ 永徽：唐高宗李治的年号（650—655）。

⑥ 制：帝王的命令。

⑦ 具官：官爵品级的省写。

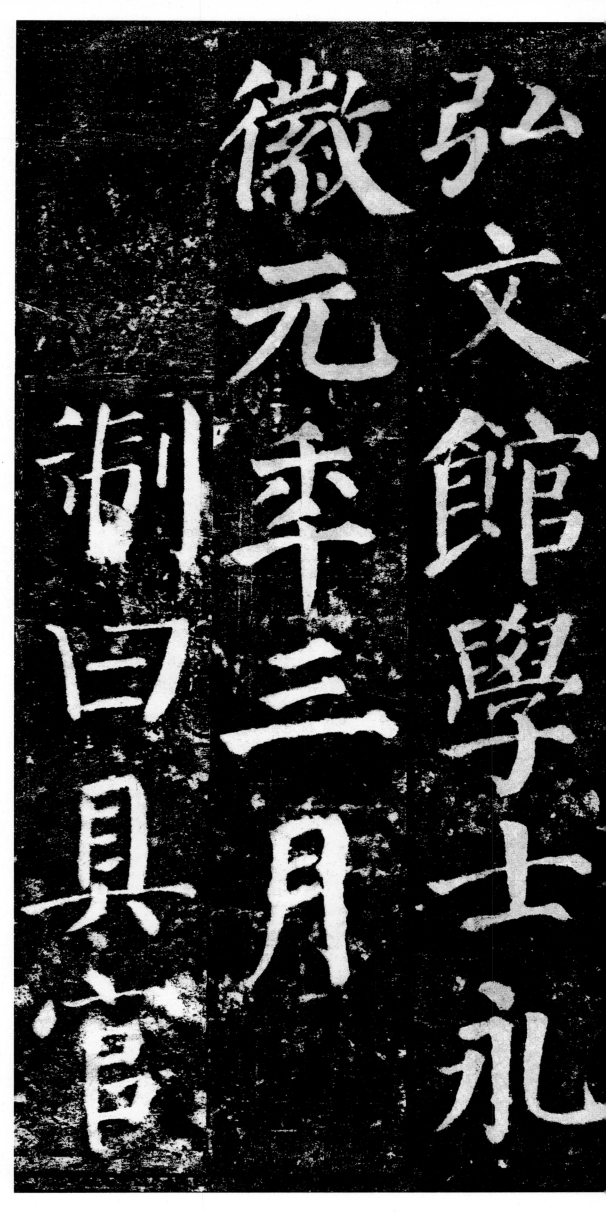

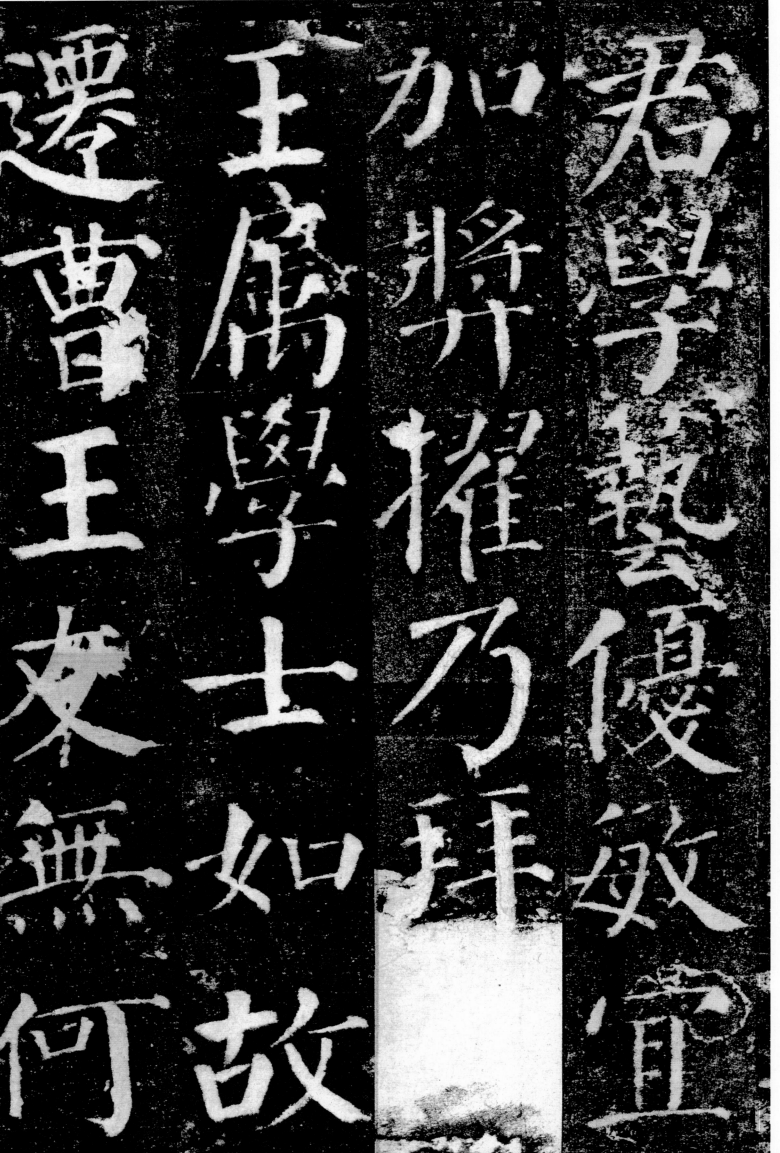

君学艺优敏①　宜加奖擢②　乃拜陈王③　属④　学士如故　迁曹王⑤友⑥　无何⑦　拜秘书省著作郎　君与兄秘书监⑧　师古⑨　礼部侍

【注释】

① 优敏：博洽通达。

② 奖擢（zhuó）：奖励与提拔。

③ 陈王：李忠（643—664），唐高宗李治长子，一度立为太子。

④ 属：侍从。

⑤ 曹王：李明（？—682），又称曹恭王，为唐太宗李世民十四子。

⑥ 友：官名。王府属官，掌管侍从出游居所，规讽道义。

⑦ 无何：不久。

⑧ 秘书监：官名。掌管图书秘记，校定文字。

⑨ 师古：颜师古（581—645），名籀，以字行，颜思鲁长子。

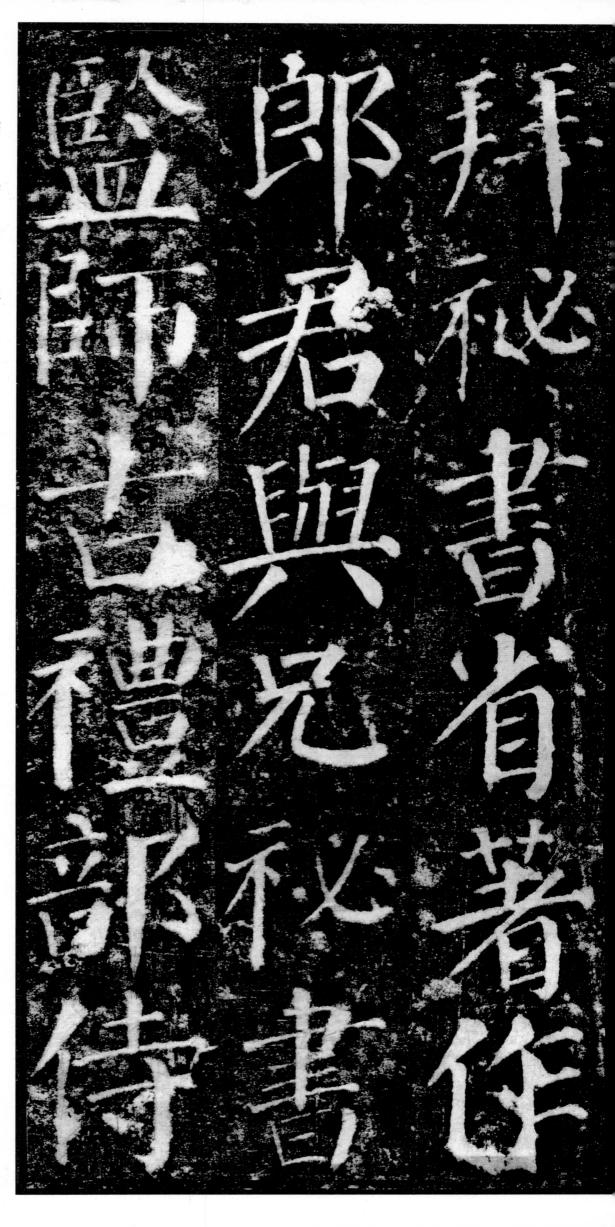

郎相時齊名監□□同時為崇賢

賢弘文館學士時為崇

禮部為天冊府

郎① 相时② 齐名 监与君同时为崇贤
弘文馆学士 礼部为天册府③ 学士
弟太子通事舍人④ 育德⑤ 又奉令于司经局

25

【注释】

① 礼部侍郎：官名。礼部副长官。

② 相时：颜相时（？—645），名睿，以字行，颜思鲁次子，秦王府十八学士之一。

③ 天册府：天策府。武德四年（621）李世民获封天策上将，在洛阳建天策府。

④ 太子通事舍人：官名。东官属官，掌朝见引纳、殿廷通奏。

⑤ 育德：颜思鲁第四子。

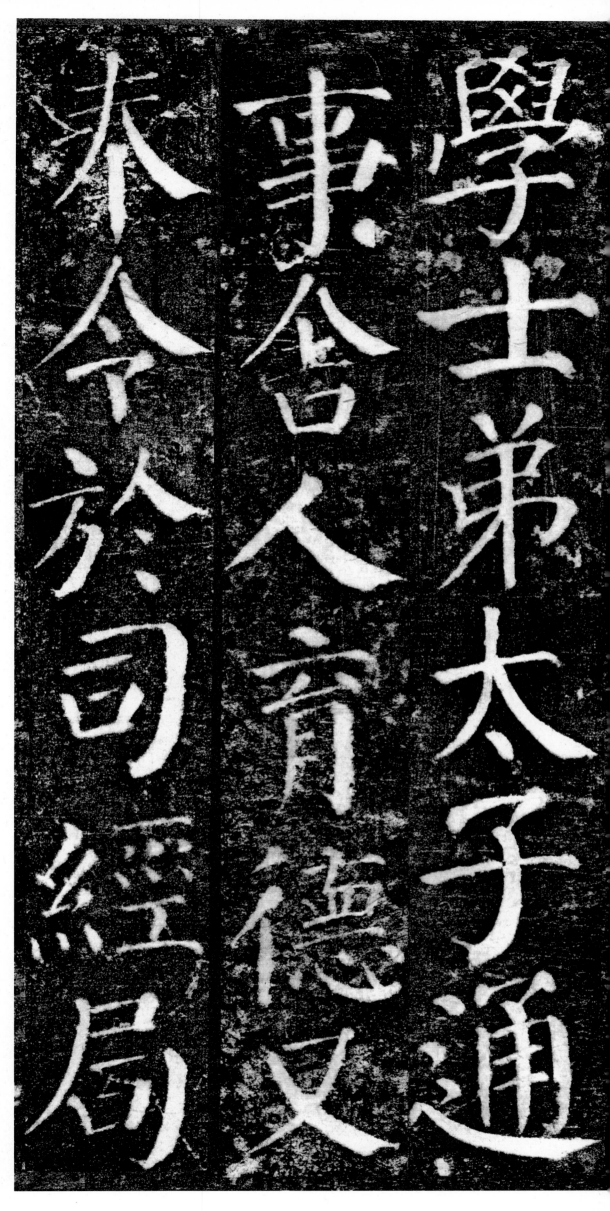

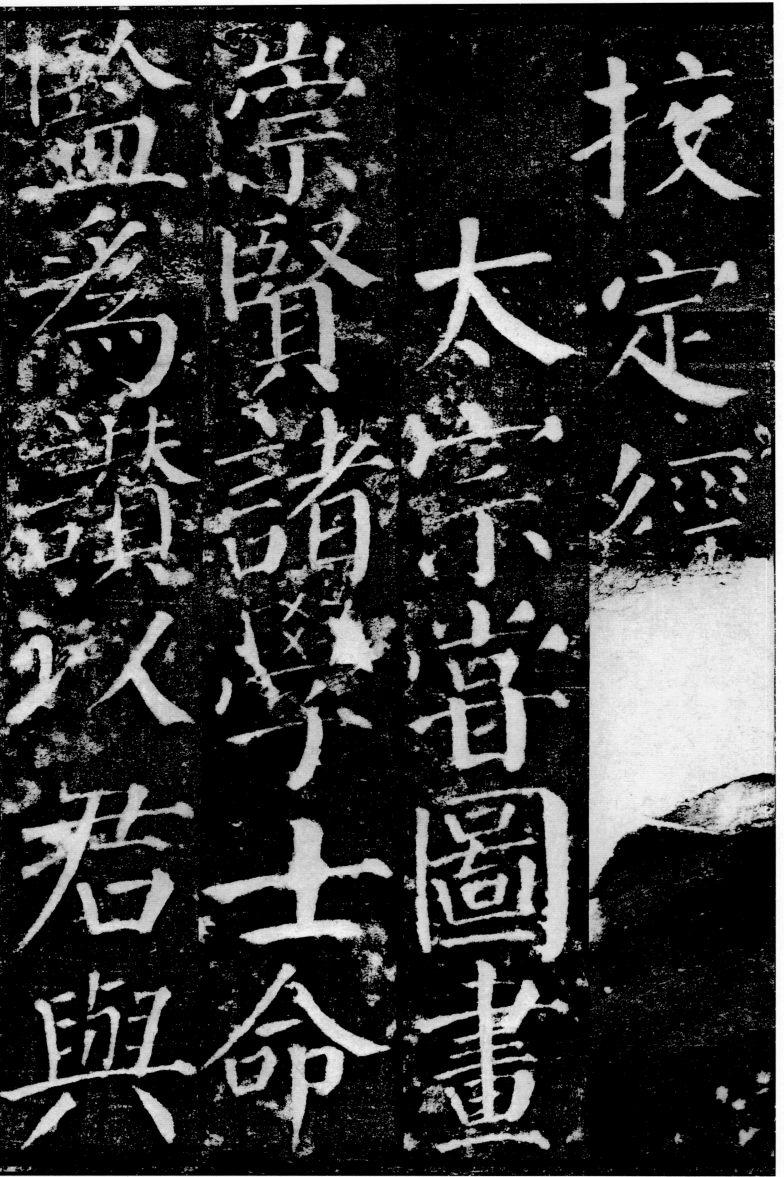

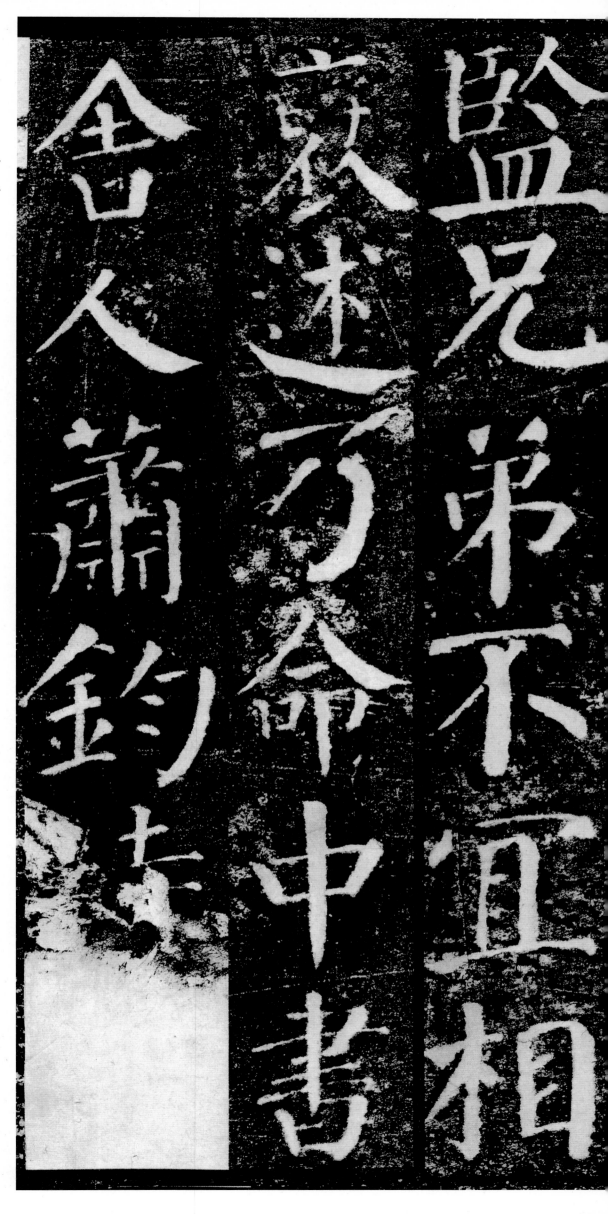

【注释】

① 监：指颜师古。

② 赞：一种文体，用于颂扬人物。

③ 中书舍人：官名。为中书省要职，侍从朝会，受纳表章，参议政务。

④ 萧钧：南朝梁皇室之后。博学有才望，著有《韵旨》。为房玄龄、魏徵等所重。

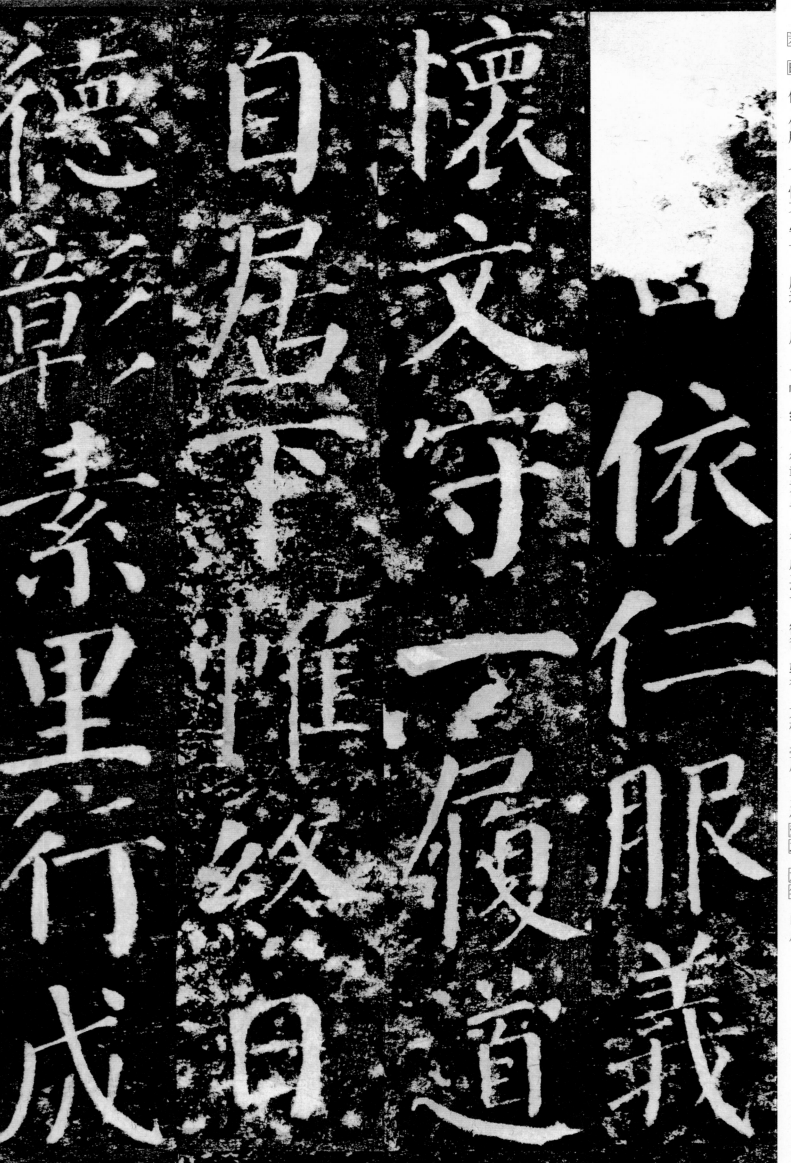

君曰
依①仁服②义
怀文③守一④
履道⑤自居⑥
下帷⑦终日
德彰素里⑧
行⑨成兰室⑩
鹤篇⑪驰誉
龙楼⑫委质⑬
当代荣之
六年
以后

【注释】

① 依：依照。

② 服：施行。

③ 怀文：满腹经纶。

④ 守一：坚守节操。

⑤ 履道：躬行正道。

⑥ 自居：自觉承担。

⑦ 下帷：放下室内悬挂的帷幕。引申为闭门苦读。

⑧ 素里：平常里巷。

⑨ 行：操行。

⑩ 兰室：芬香典雅的居室，指贤人之居所。

⑪ 鹤篇（yuè）：鹤禁，太子所居之处。

⑫ 龙楼：汉代太子宫门名，借指太子。

⑬ 委质：送上礼物，拜人为师。

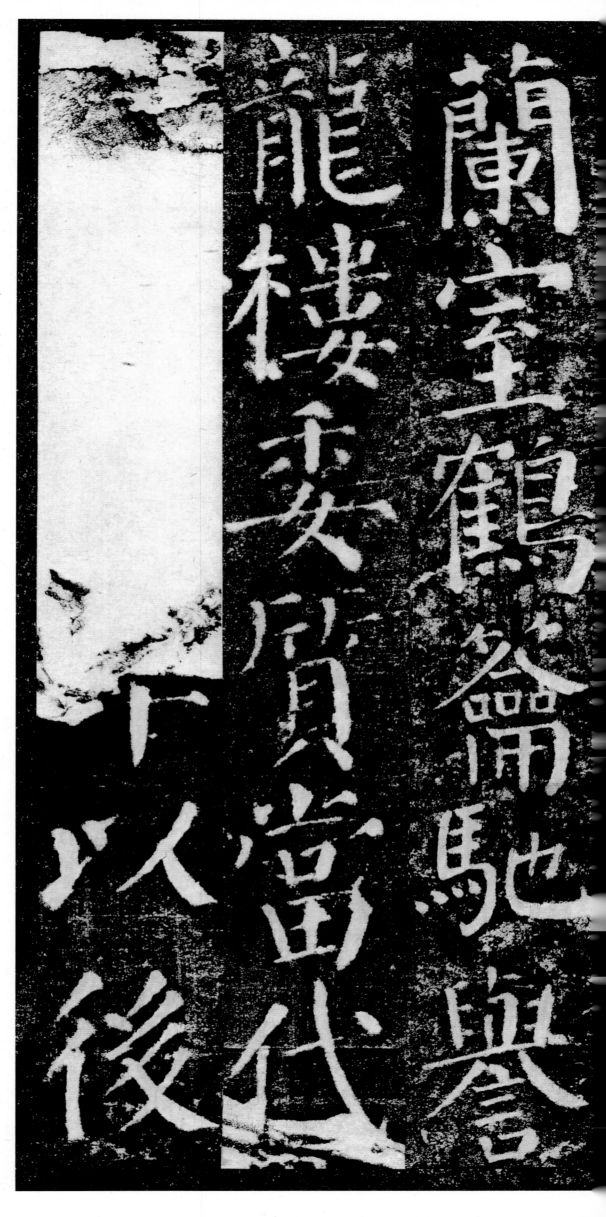

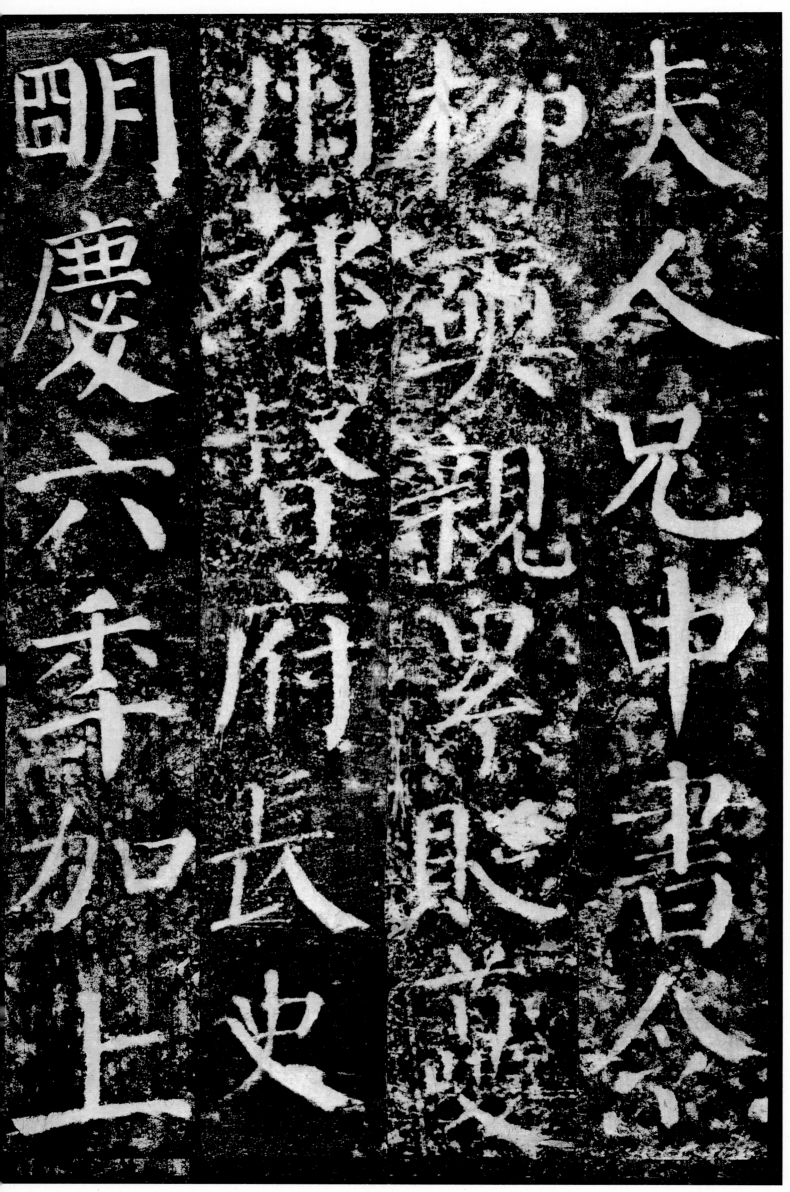

夫人①兄中书令②柳奭③亲累④ 贬夔州都督府长史 明庆⑤六年 加上护军 君安时处顺⑥ 恬⑦无愠色⑧ 不幸遇疾 倾逝于

【注释】

① 后夫人：后妻。

② 中书令：官名。中书省长官。

③ 柳奭（shì）：唐代宰相，高宗王皇后的舅舅。后王皇后被废，柳奭被贬。659 年被诬谋反，处死。

④ 累：连累。

⑤ 明庆：显庆，唐高宗李治的年号（656—661）。为避讳唐中宗李显的名字，唐人追称显庆年号多称明庆。

⑥ 安时处顺：安于常分，顺其自然。

⑦ 恬：恬静。

⑧ 愠色：怨怒的神色。

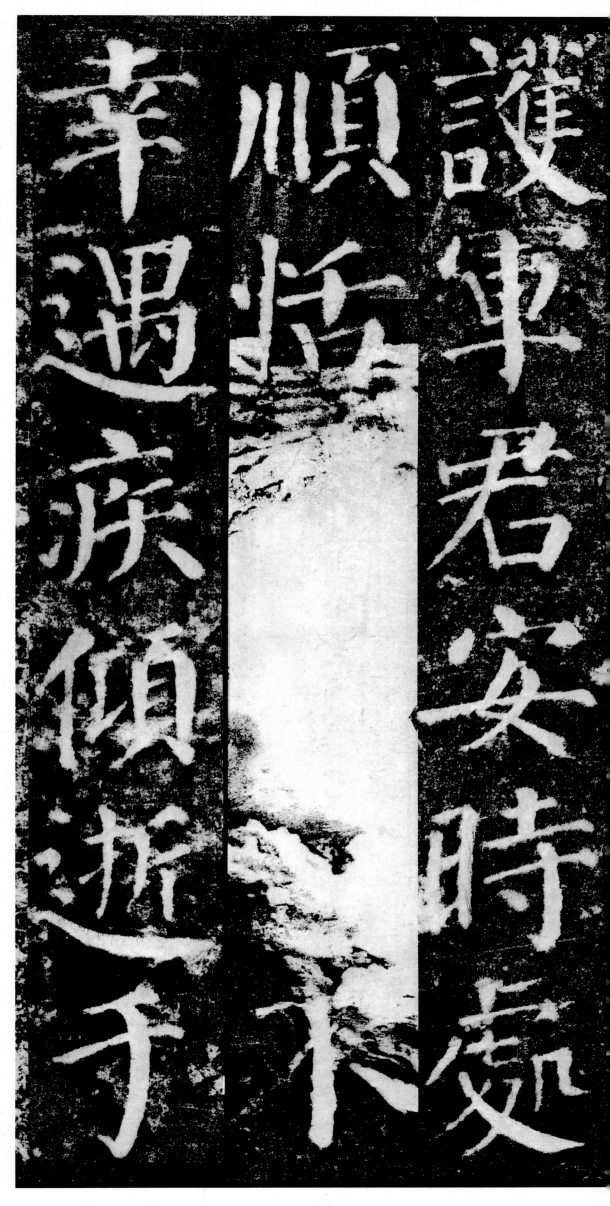

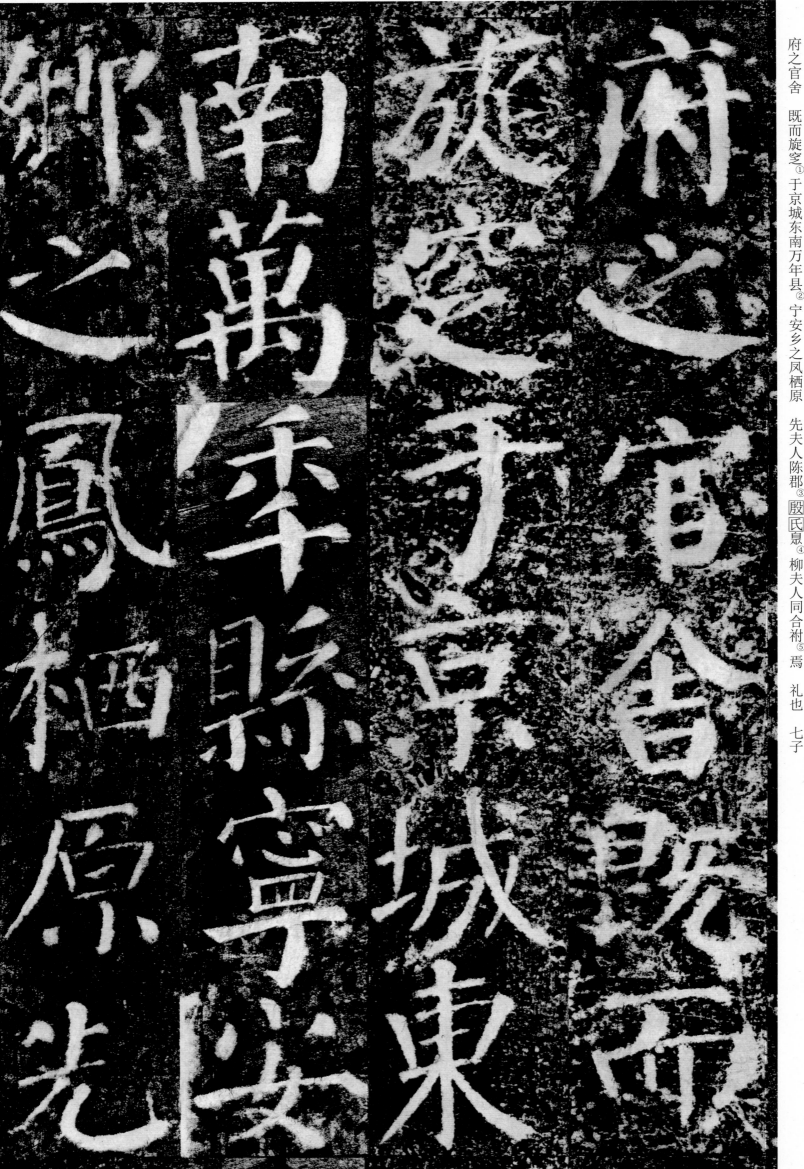

府之官舍 既而旋窆① 于京城东南万年县② 宁安乡之凤栖原 先夫人陈郡③ 殷氏曩④ 柳夫人同合祔⑤ 焉 礼也 七子

【注释】

① 窆（biǎn）：下葬。

② 万年县：地名。属京兆郡，在今陕西省西安市。

③ 陈郡：地名。官署在陈县（今河南省淮阳县）。

④ 臮（jì）：同"暨"。

⑤ 合祔（fù）：合葬。

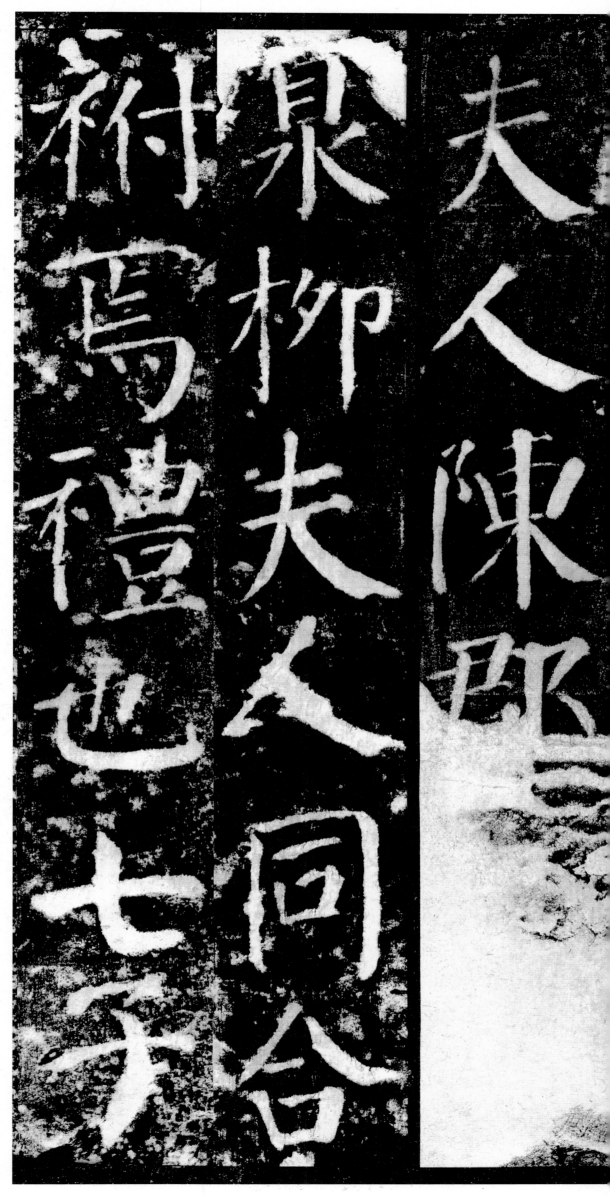

昭甫① 晋王② 曹王侍读 赠③ 华州④ 刺史 事具真卿所撰神道碑 敬仲⑤ 吏部郎中 事具刘子玄⑥ 神道碑 殆庶 无恤 辟非

撰神道碑敬仲

史事具貞卿所

侍讀贈華州刺

昭甫　曹王

【注释】

① 昭甫：初名显甫，为避唐中宗李显名讳，改昭甫，字周卿。颜昭甫与其弟颜敬仲为其父颜勤礼的原配夫人殷氏所生。

② 晋王：唐高宗李治被立太子前为晋王。

③ 赠：追赐逝者以爵位或荣誉称号。

④ 华州：地名。在今陕西省渭南市华州区境内及周边地区。

⑤ 敬仲：颜勤礼次子，历任吏部郎中，平昌县男。

⑥ 刘子玄：名知几，唐代史家，撰《史通》等。

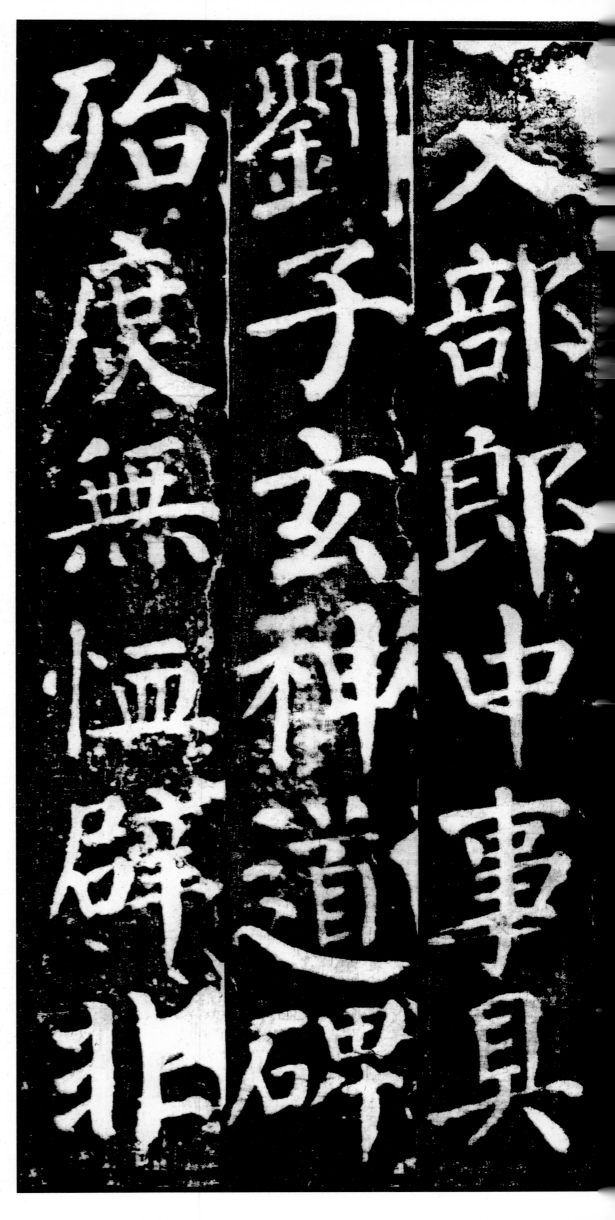

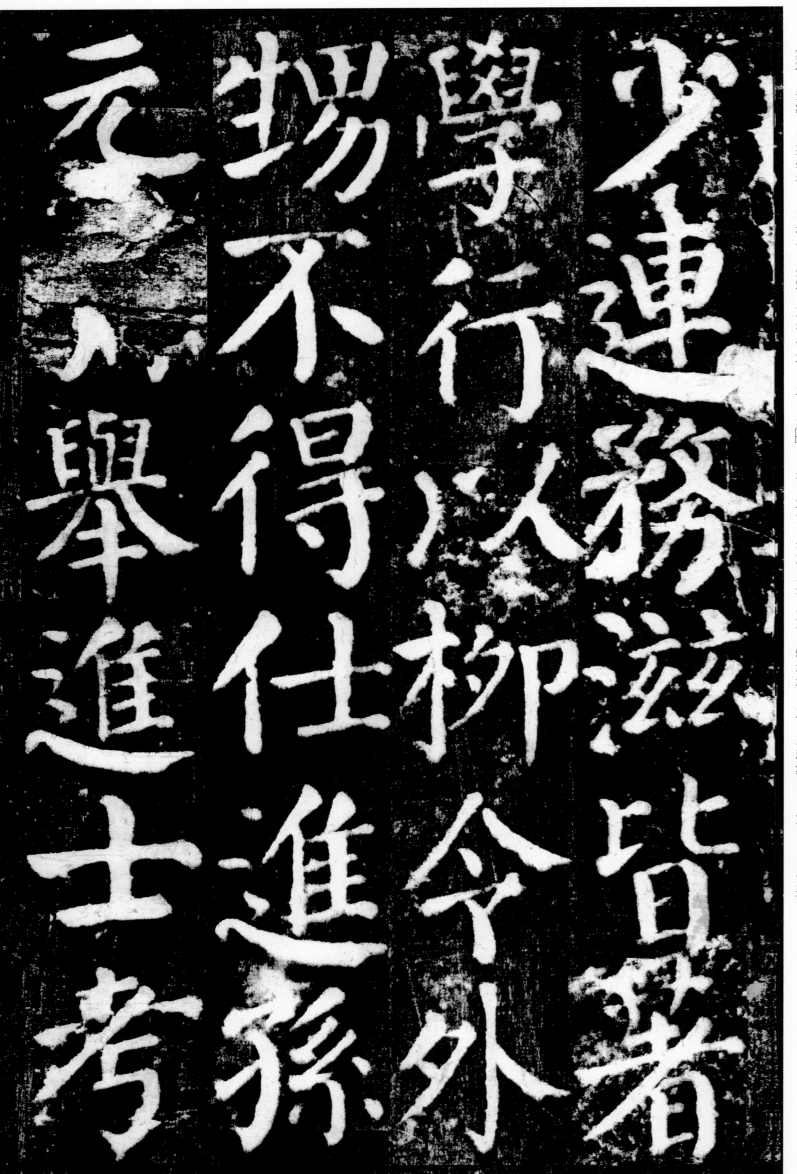

37

少连　务滋　皆著学行① 以柳令② 外甥　不得仕进③ 孙　元孙④ 举⑤ 进士　考功员外⑥刘奇⑦ 特标榜⑧之　名动海内　从调⑨ 以书判⑩

【注释】

① 学行：学问品行。

② 柳令：指柳奭。

③ 仕进：入仕，做官。

④ 元孙：字聿修，颜昭甫长子。

⑤ 举：指科考中选。

⑥ 考功员外：官名。为尚书省吏部考
功司副长官，分掌外官考课之事。

⑦ 刘奇：滑州胙（今河南省滑县）人。
后为酷吏所害。

⑧ 标榜：夸奖。

⑨ 从调：参加吏部的铨选。

⑩ 书判：指书法和文理。

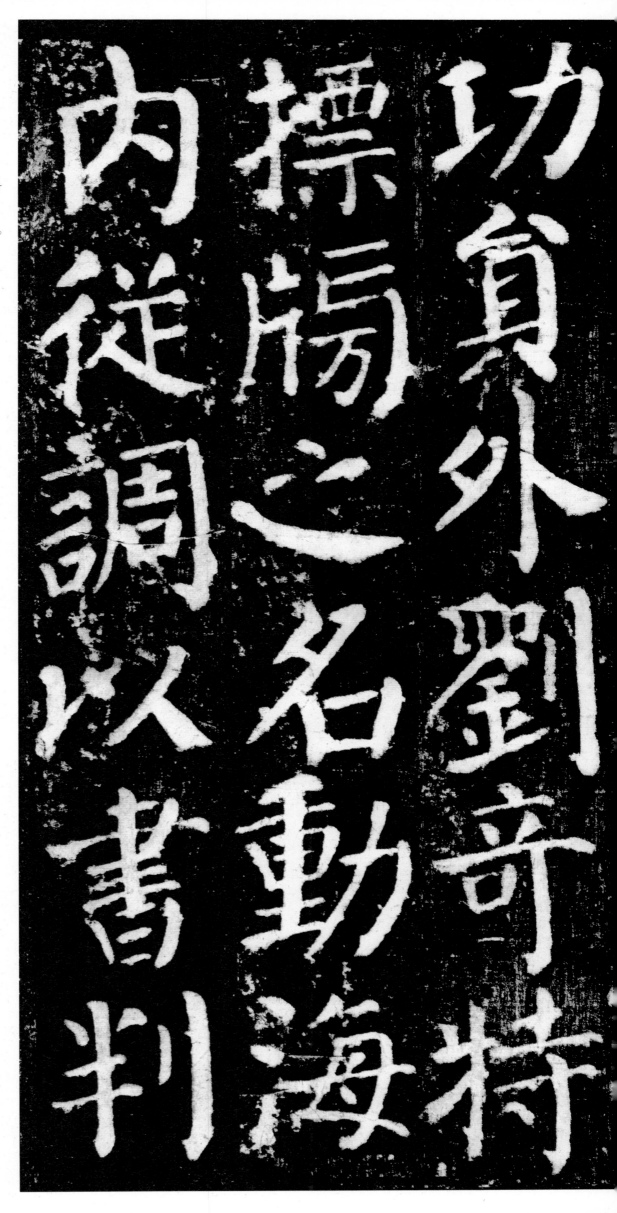

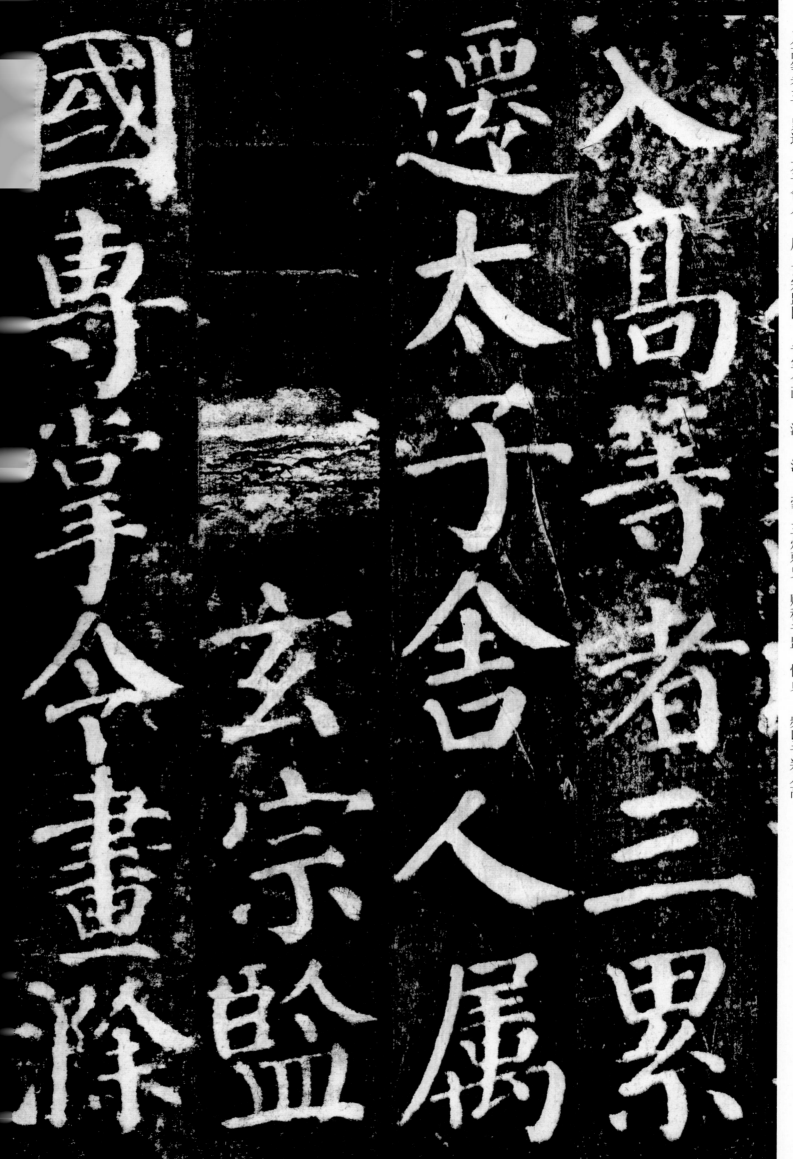

入高等者三　累迁① 太子舍人② 属③ 玄宗监国④ 专掌令画⑤ 滁⑥ 沂⑦ 豪⑧ 三州刺史　赠秘书监　惟贞⑨ 频以书判入高

國壽嘗令舍書滁

玄宗監

太子舍人属

高等者三累

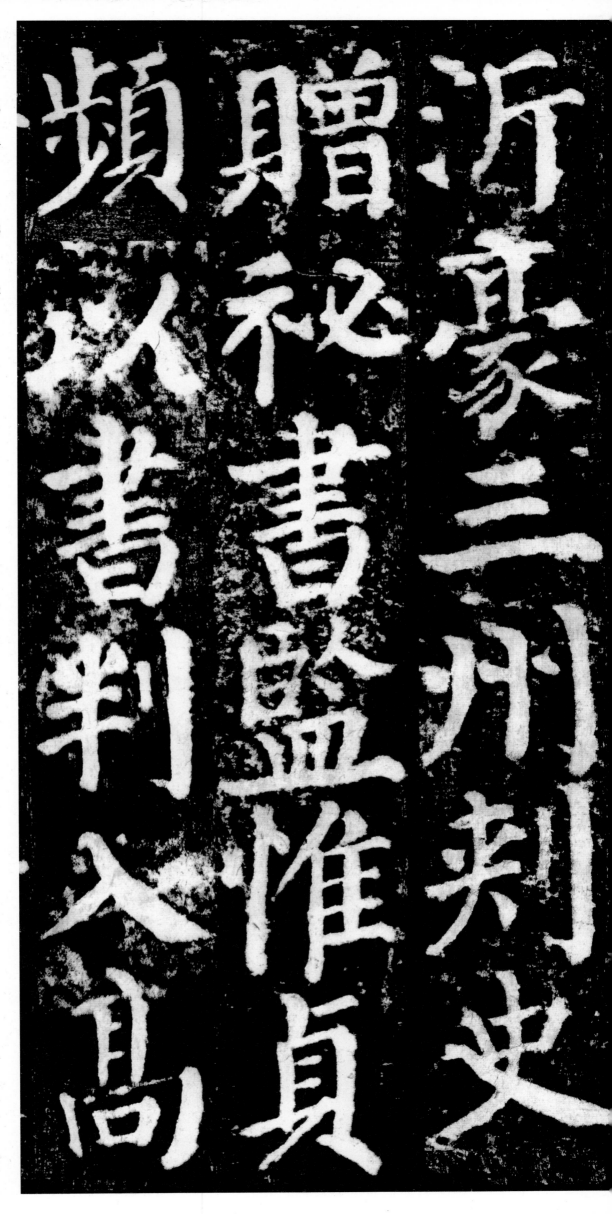

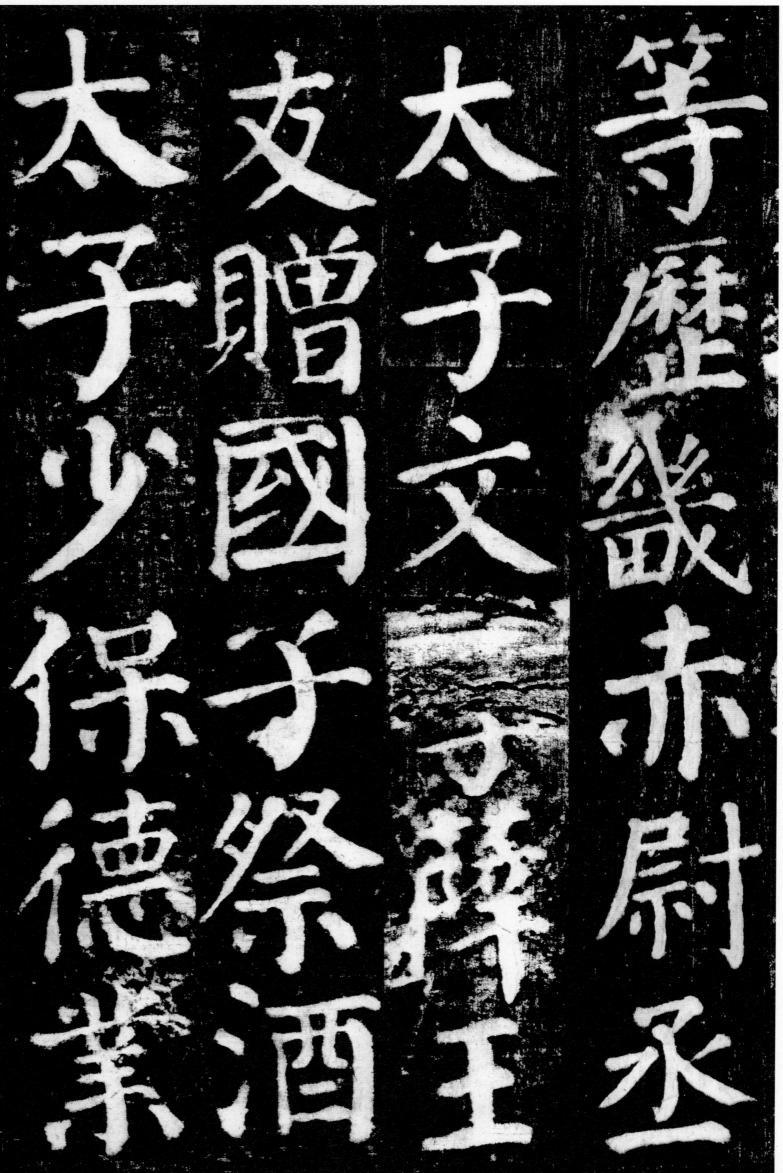

等
历① 畿赤② 尉丞③
太子文学
薛王④ 友 赠国子祭酒⑤ 太子少保⑥
德业⑦ 具陆据⑧ 神道碑 会宗 襄州⑨ 参军
孝友 楚州⑩ 司马⑪

【注释】

①历：历任。

②畿（jī）赤：唐代京城所治之县为赤县，京之旁邑为畿县，合称"畿赤"。

③尉丞：都尉的佐官。

④薛王：李业，本名李隆业，唐睿宗李旦第五子，唐玄宗李隆基之弟。

⑤国子祭酒：官名。国子监长官，主管全国教育行政，考核学官，训导功业。

⑥太子少保：官名。辅佐太子。

⑦德业：功德勋业。

⑧陆据：字德隣，河南人。文章俊逸，言论纵横。累官至司勋员外郎。

⑨襄州：地名。在今湖北省。

⑩楚州：地名。在今江苏省。

⑪司马：官名。唐代州刺史的佐官。

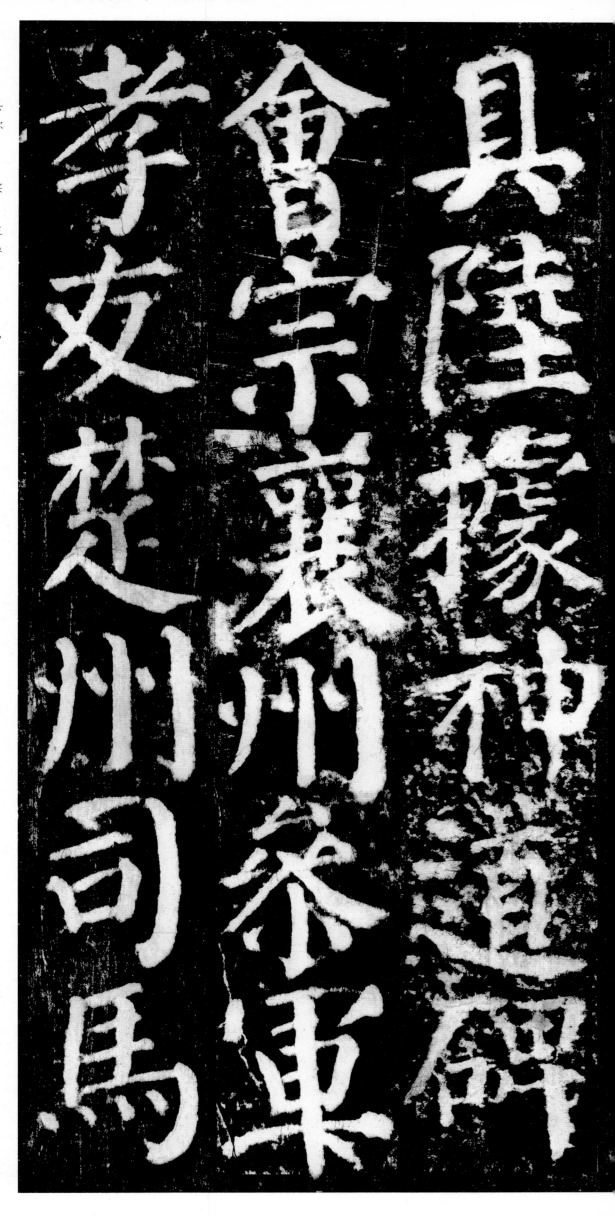

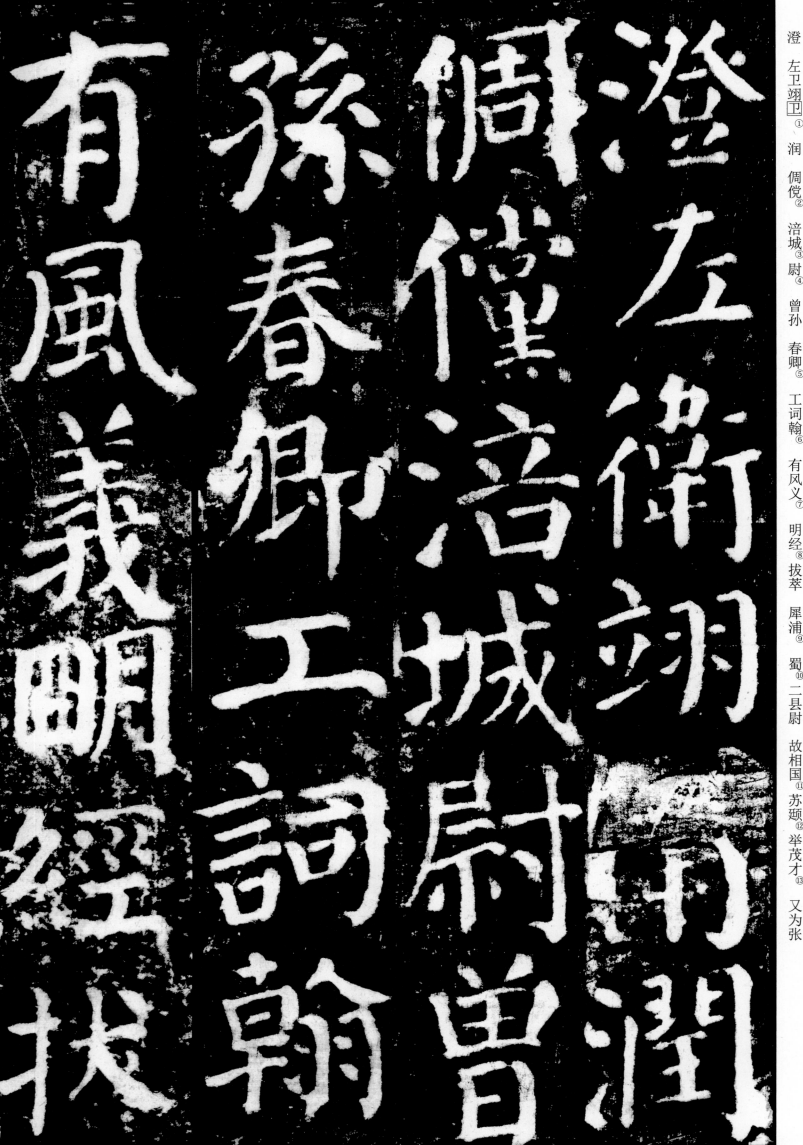

有風義明經拔

孫春卿工詞翰

偁儻僬涪城尉曾

澄左衛翊口潤偁儻涪城尉曾孫春卿工詞翰有風義明經拔萃犀浦蜀二縣尉故相國蘇頲舉茂才又為張

【注释】

① 左卫翊卫：官名。掌管宫禁宿卫。

② 倜傥：豪爽不拘，亦指卓越。

③ 涪城：地名。在今四川省。

④ 尉：武官名。

⑤ 春卿：颜元孙长子。

⑥ 词翰：诗、词、文的总称。

⑦ 风义：风度仪态。

⑧ 明经：隋唐科举，以经义被录取
　　者为明经。

⑨ 犀浦：地名。在今四川省。

⑩ 蜀：地名。蜀县，在今四川省。

⑪ 相国：隋唐以来多用作对宰相的
　　尊称。

⑫ 苏颋（tǐng）：字廷硕，京兆武功人。
　　袭封许国公，谥文宪。

⑬ 茂才：秀才。

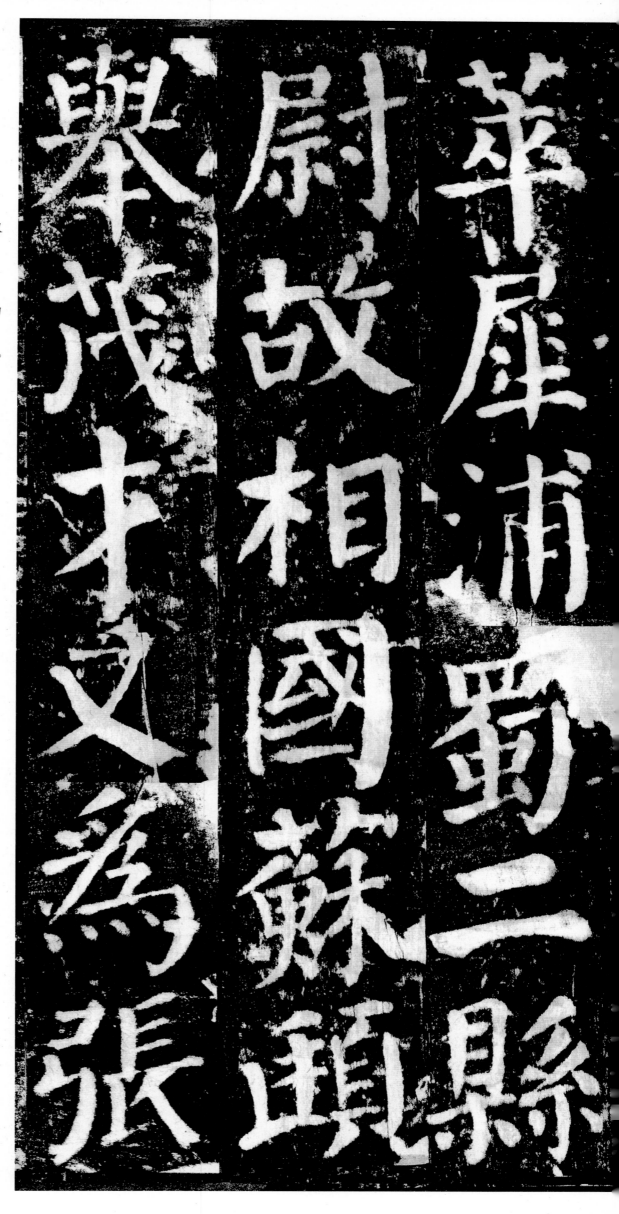

敬忠① 劍南② 節度判官③ 偃師④ 丞⑤ 杲卿⑥ 忠烈 有清识⑦ 吏干⑧ 累迁太常丞⑨ 摄⑩ 常山⑪ 太守 杀逆贼安禄山⑫ 将李钦凑⑬ 开土

敬忠劍南節度判官偃師丞杲卿忠烈有清識吏幹累遷太常

【注释】

① 张敬忠：京兆人，后拜河南尹，官至太常卿。

② 剑南：唐方镇名。

③ 节度判官：官名。藩镇属佐。

④ 偃师：地名。在今河南省西部。

⑤ 丞：官名。辅佐官。

⑥ 杲卿：颜杲卿（692—756），名昕，以字行，颜元孙次子。

⑦ 清识：高见卓识。

⑧ 吏干：为政的才干。

⑨ 太常丞：官名。掌管宗庙祭祀礼仪的具体事务等。

⑩ 摄：代理。

⑪ 常山：地名。今河北省正定县。

⑫ 安禄山：营州（今辽宁省朝阳市）人，是唐代藩镇割据势力之一的最初建立者，也是安史之乱的祸首之一。

⑬ 李钦凑：安禄山大将，被收为义子。

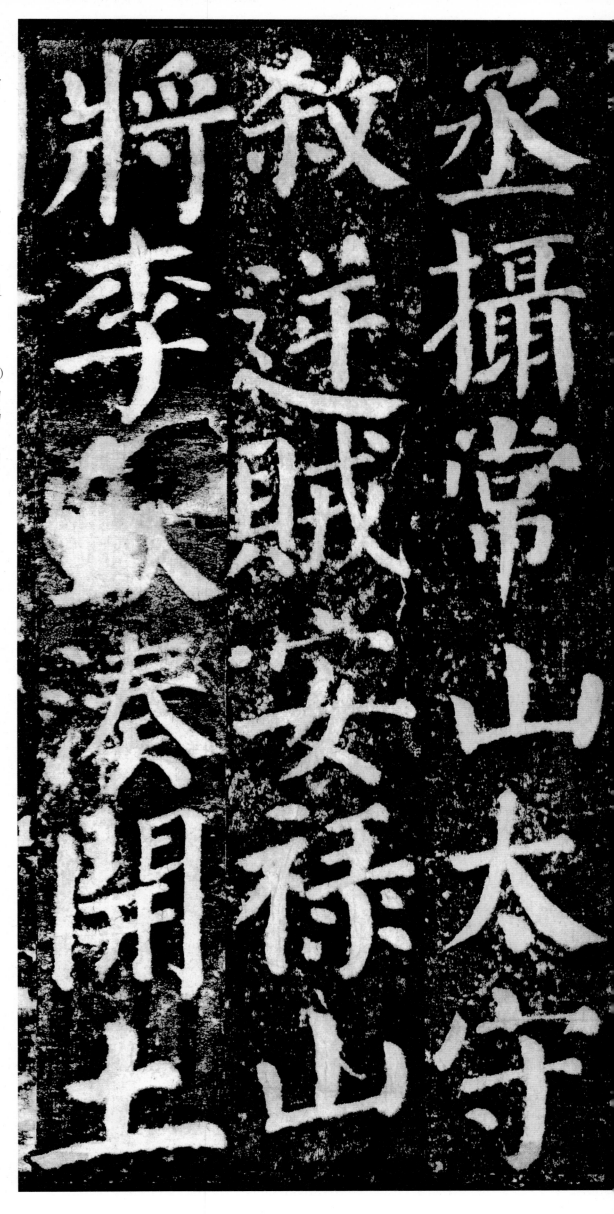

門① 擒其心手② 何千年 高邈 遷衛尉卿③ 兼御史中丞 城守陷賊④ 東京⑤ 遇害 楚毒⑥ 參下 詈言⑦ 不絕 贈太子太保 謚⑧ 曰

【注释】

① 土门：土门关，即井陉关，为军事要塞。位于今河北省石家庄市鹿泉区太行山。

② 心手：心腹干将。

③ 卫尉卿：官名。为卫尉长官。

④ 陷贼：被叛贼所擒获。

⑤ 东京：指洛阳。

⑥ 楚毒：酷刑。

⑦ 詈（lì）言：骂人的话。

⑧ 谥：古代帝王或大官死后评给的称号。

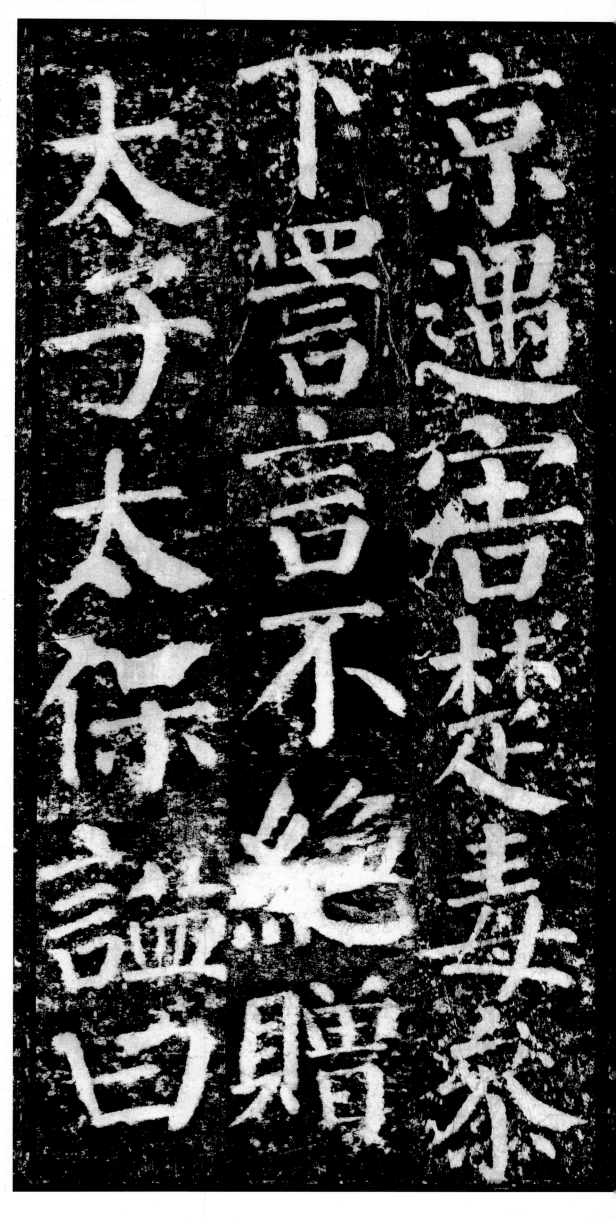

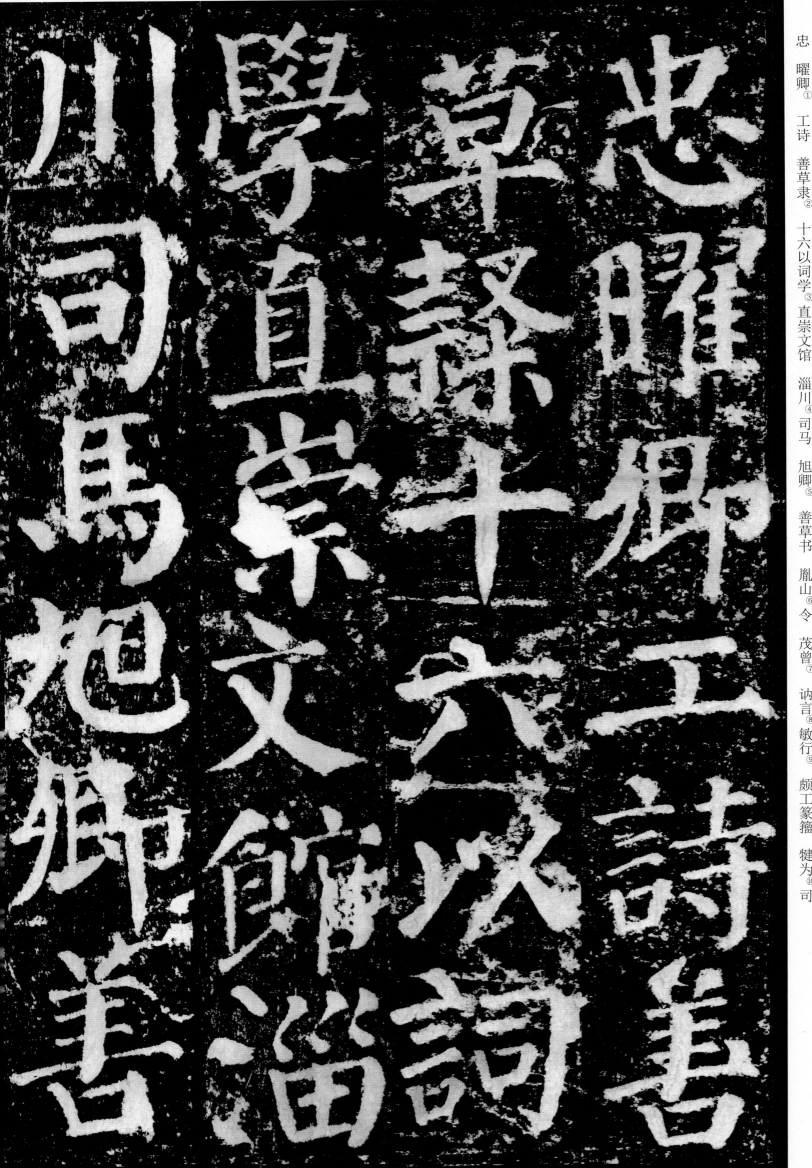

忠　曜卿① 工诗 善草隶② 十六以词学③ 直崇文馆　淄川④ 司马　旭卿⑤ 善草书　胤山⑥ 令　茂曾⑦ 讷言⑧ 敏行⑨ 颇工篆籀　犍为⑩ 司

【注释】

① 曜卿：颜元孙第三子。

② 草隶：草书的古称。

③ 词学：词章之学。

④ 淄川：地名。今山东省淄博市。

⑤ 旭卿：颜元孙第四子。

⑥ 胤山：地名。在今四川省。

⑦ 茂曾：颜元孙第五子。

⑧ 讷言：言谈谨慎。

⑨ 敏行：办事敏捷。

⑩ 犍（jiàn）为：地名。今四川省犍
 为县。

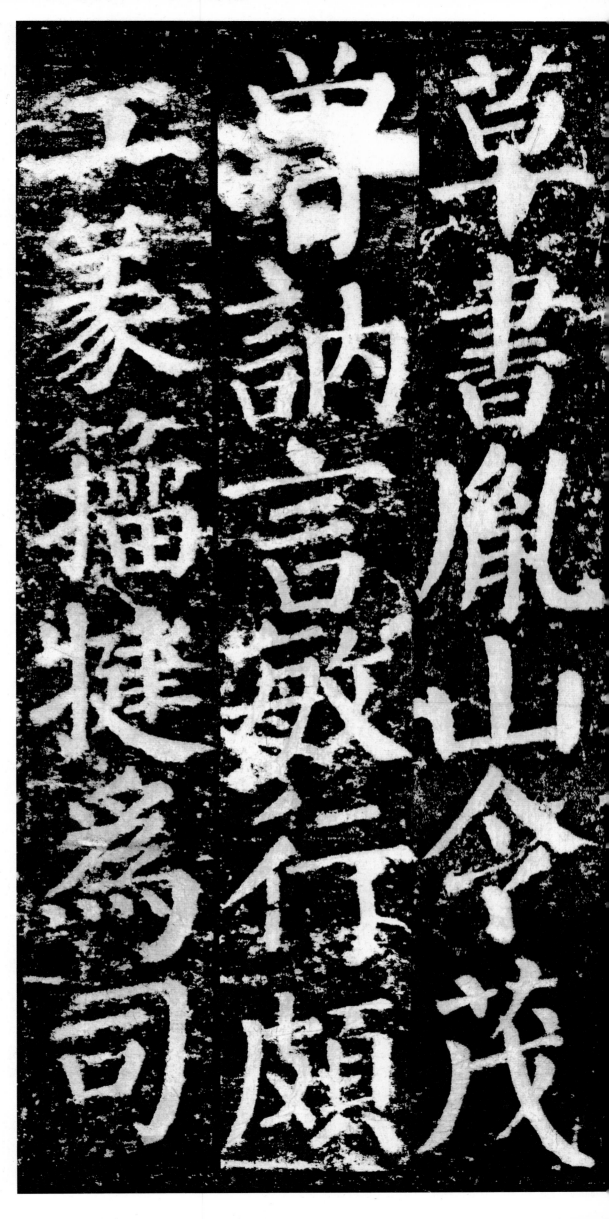

草书胤山令茂

曾咨讷言敏行

工篆捐揵为

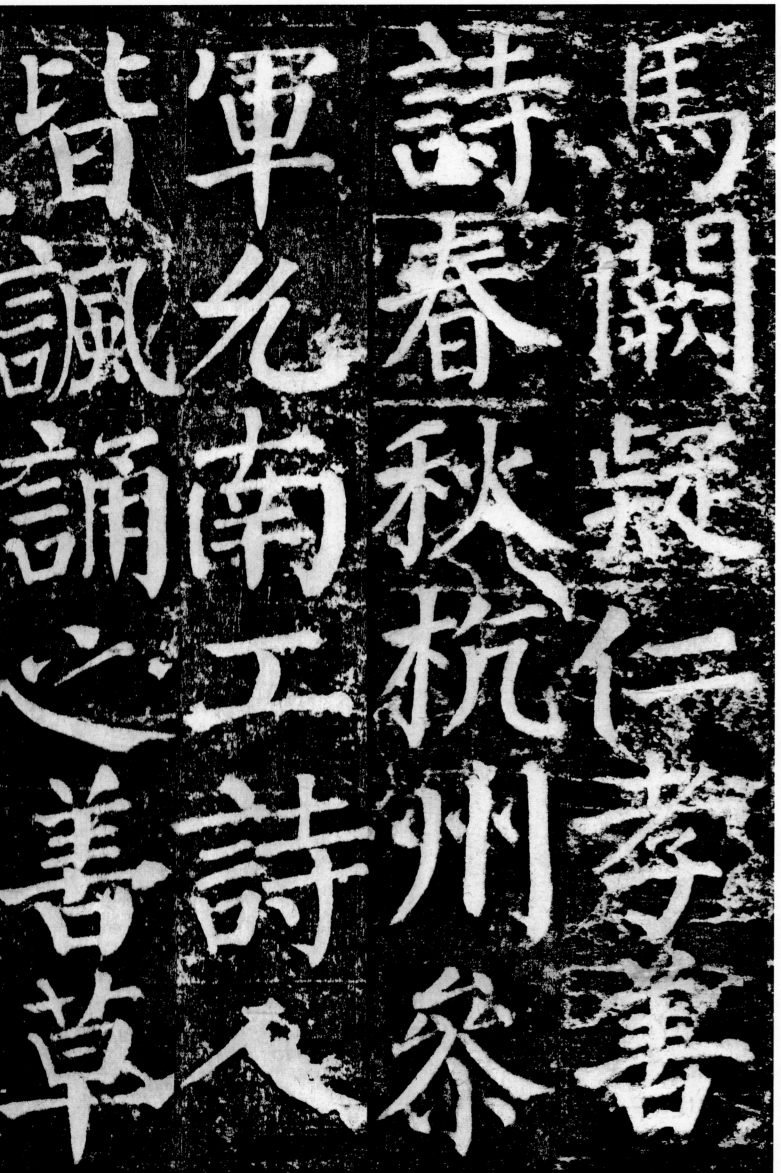

【注释】

① 阙疑：颜惟贞长子。

② 允南：颜惟贞次子。

③ 讽诵：诵读。

④ 等第：唐代科举，由京兆府考试后选送前十名升入礼部再试，称为"等第"。

⑤ 左补阙：官名。掌管供奉讽谏，隶属门下省。

⑥ 殿中侍御史：官名。掌管殿廷供奉仪式，纠察不法，隶属御史台。

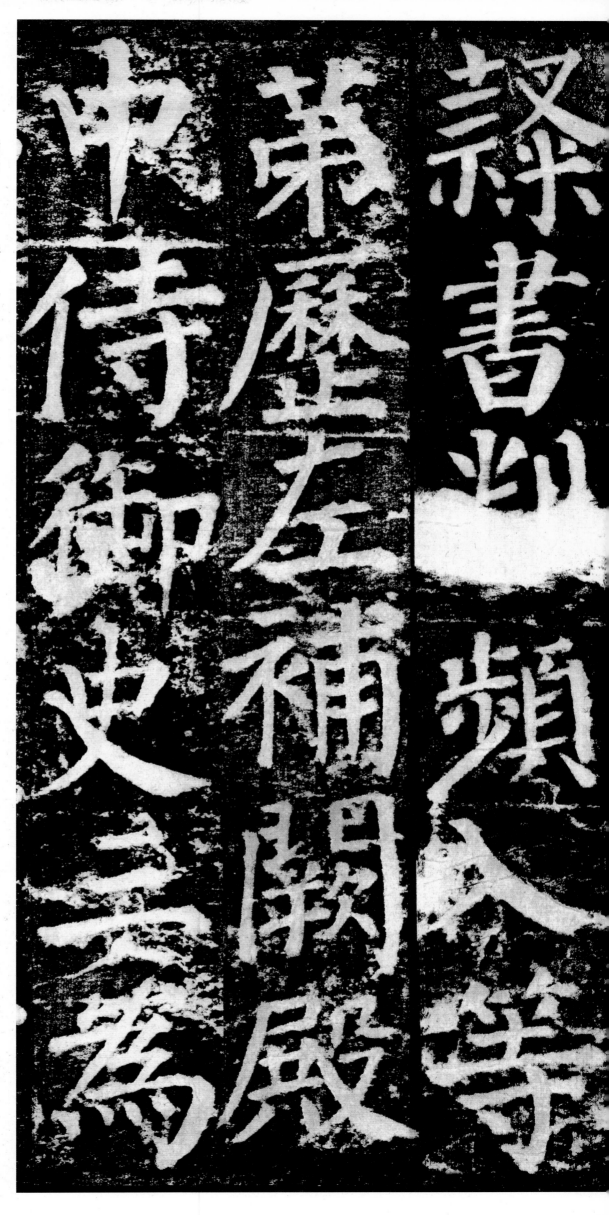

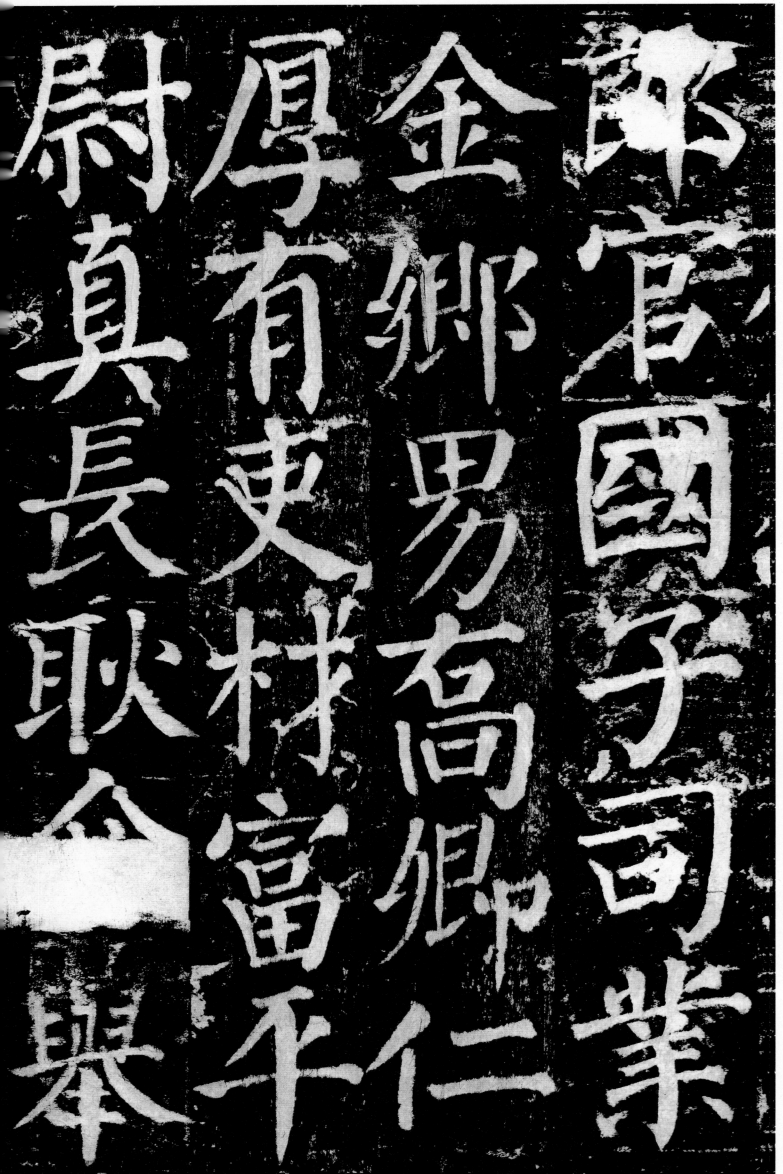

郎官① 国子司业② 金乡男③ 乔卿④ 仁厚 有吏材 富平⑤尉 真长⑥ 耿介⑦ 举明经 幼舆⑧ 敦雅⑨ 有酝藉⑩ 通班⑪汉书 左清道率府⑫

【注释】

① 郎官：隋唐后，郎官多指六部的侍郎、郎中、员外郎。
② 国子司业：官名。国子监次官。
③ 金乡男：爵名。
④ 乔卿：颜惟贞第三子。
⑤ 富平：地名。今陕西省富平县。
⑥ 真长：颜惟贞第四子。
⑦ 耿介：正直，不同于流俗。
⑧ 幼舆：颜惟贞第五子。
⑨ 敦雅：敦厚雅正。
⑩ 酝藉：宽和有涵容。
⑪ 班：指班固。
⑫ 左清道率府：官署名。掌管东宫昼夜巡警等。

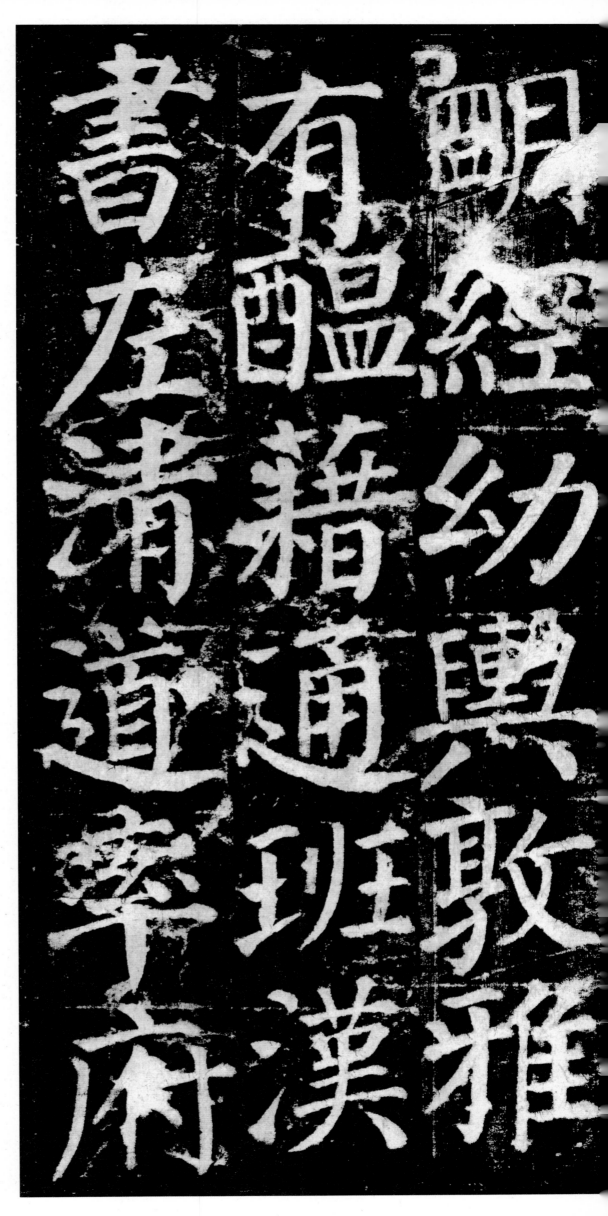

兵曹真卿举士校书郎举文词秀逸醴泉尉黜陟使王铁进

兵曹① 真卿② 举进士 校书郎 举文词秀逸③ 醴泉④尉 黜陟使⑤ 王铁⑥ 以清白名闻 七为宪官⑦ 九为省官 荐为节度采访

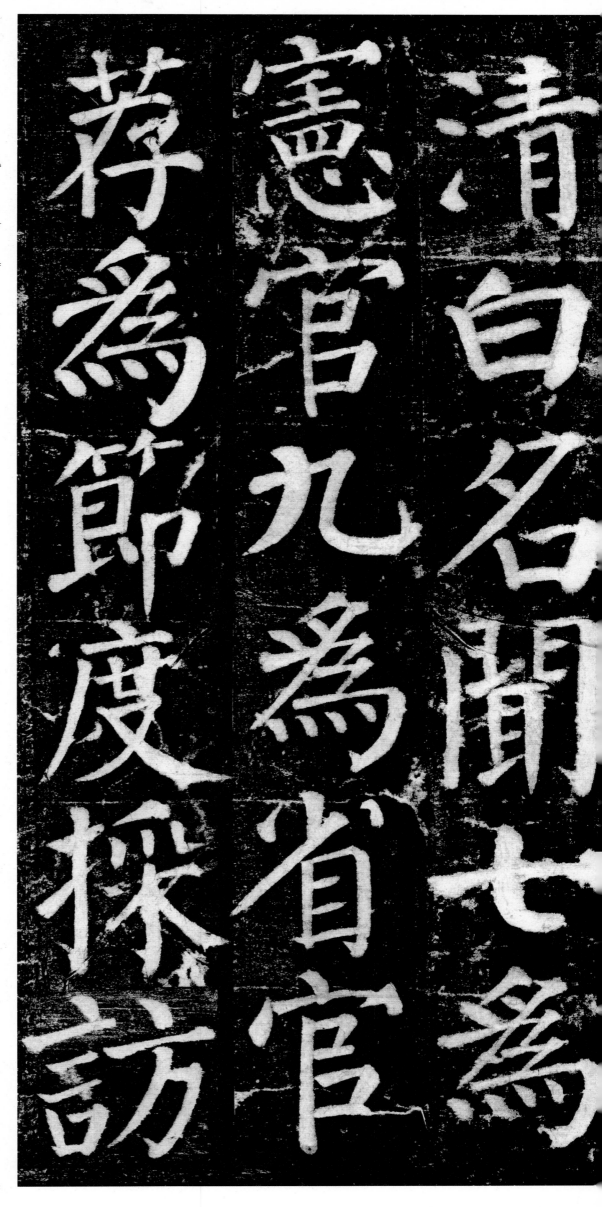

清白名闻七为

宪官九为省官

蒋为节度探访

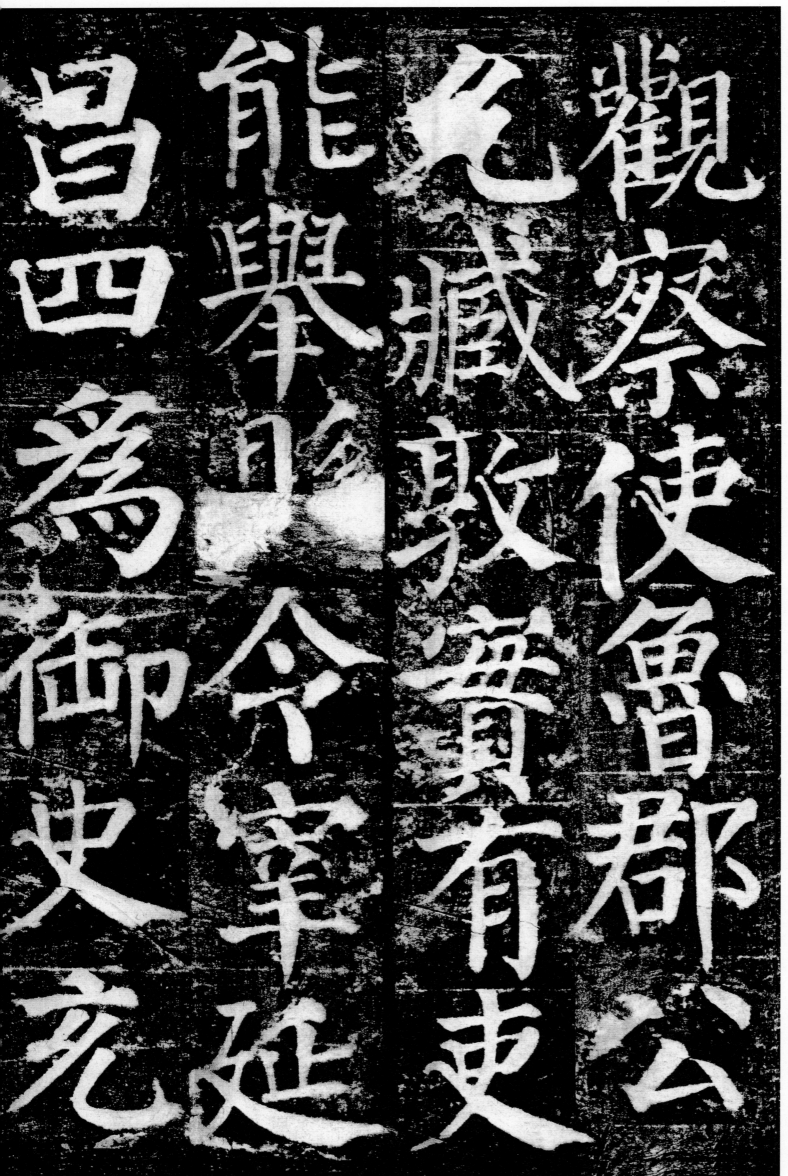

观察使①
鲁郡公 允臧②
敦实③
有吏能 举郓令
宰④ 延昌⑤
四为御史
充太尉⑥ 郭子仪⑦
判官⑧
江陵⑨ 少尹⑩
荆南⑪ 行军司马⑫
长

【注释】

① 观察使：官名。又称观察处置使，
 掌管监察所部官吏善恶，张举朝廷
 大纲。

② 允臧：颜允臧（710—768），颜惟
 贞第七子。

③ 敦实：敦厚诚实。

④ 宰：主管。

⑤ 延昌：地名。官署在今陕西省延安
 市安塞区。

⑥ 太尉：官名。掌管军事，历代多
 沿置，但渐成虚衔或加官，无实权。

⑦ 郭子仪：华州郑县（今陕西省渭南
 市）人，唐代军事家。

⑧ 判官：属官。

⑨ 江陵：地名。在今湖北省荆州市。

⑩ 少尹：官名。即司马，开元元年改
 为少尹，是地方州府长官的副职。

⑪ 荆南：地名。官署在荆州（今湖北
 省荆州市）。

⑫ 行军司马：官名。唐代在出征将
 帅及节度使下皆设此职，如今之参
 谋长。

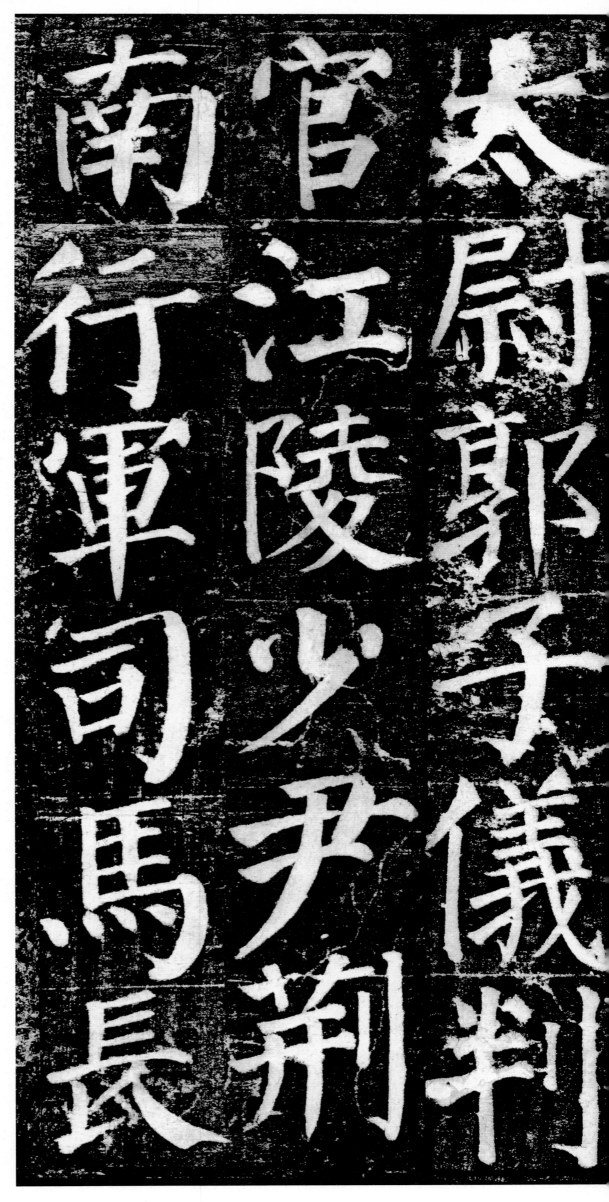

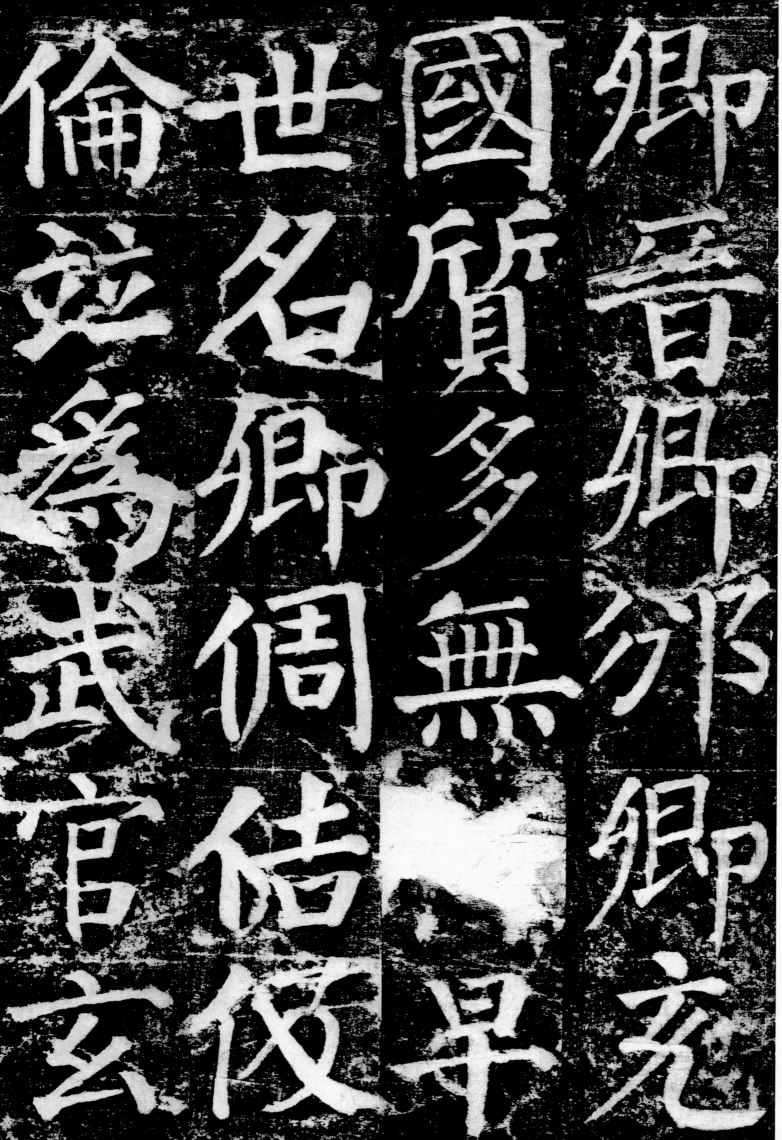

卿 晋卿 邠卿 充国 质多 无禄①早世② 名卿 倜 佶 伋 伦 并为武官 玄孙 纮③ 通义④尉 没于蛮⑤ 泉明⑥ 孝义 有吏道⑦ 父开土

【注释】

① 无禄：没有做官。

② 早世：早逝。

③ 纮（hóng）：颜春卿之子。

④ 通义：地名。今四川省眉山市。

⑤ 蛮：古代指南方少数民族。

⑥ 泉明：颜杲卿长子。

⑦ 吏道：为政之道。

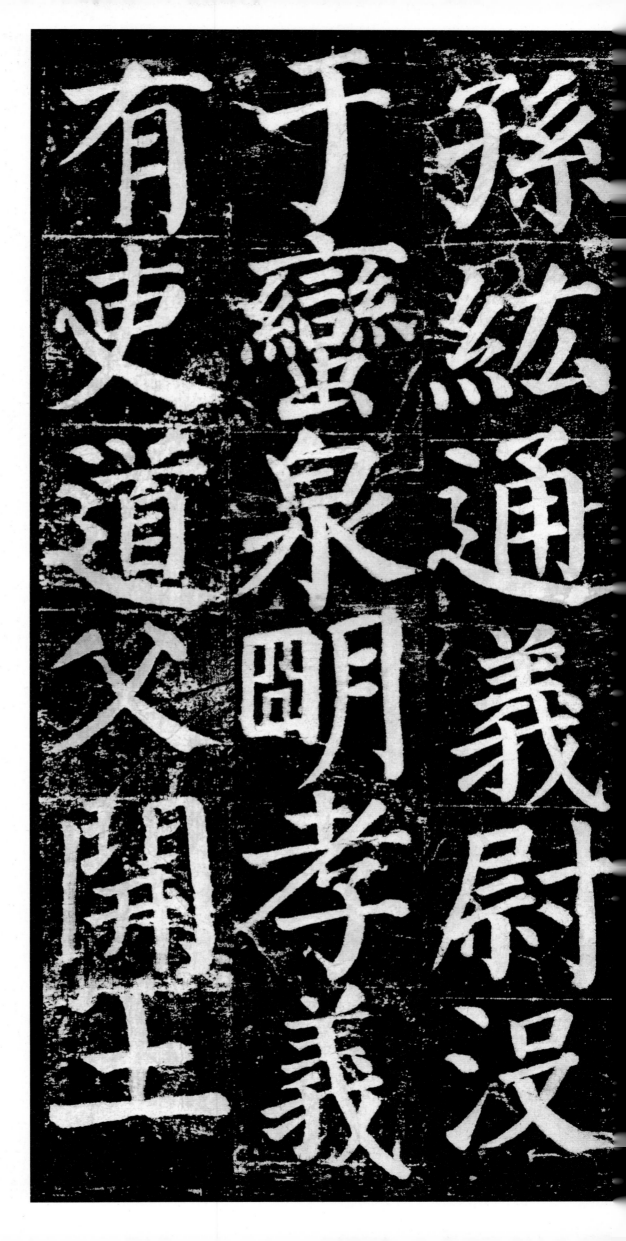

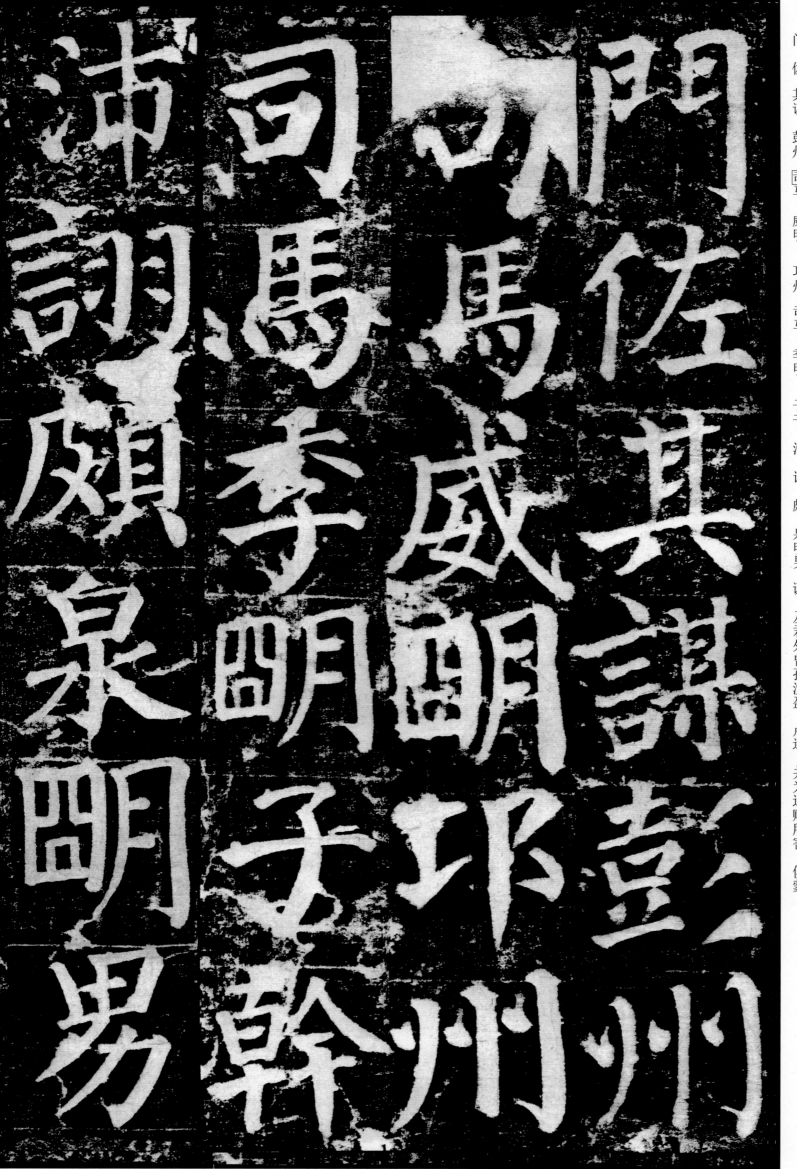

【注释】

① 佐：辅助。

② 彭州：地名。今四川省彭州市。

③ 威明：颜杲卿之子。

④ 邛州：地名。今四川省邛崃、蒲江
　　等市县。

⑤ 季明：颜杲卿之子。

⑥ 男：儿子。

⑦ 蒙：承蒙。

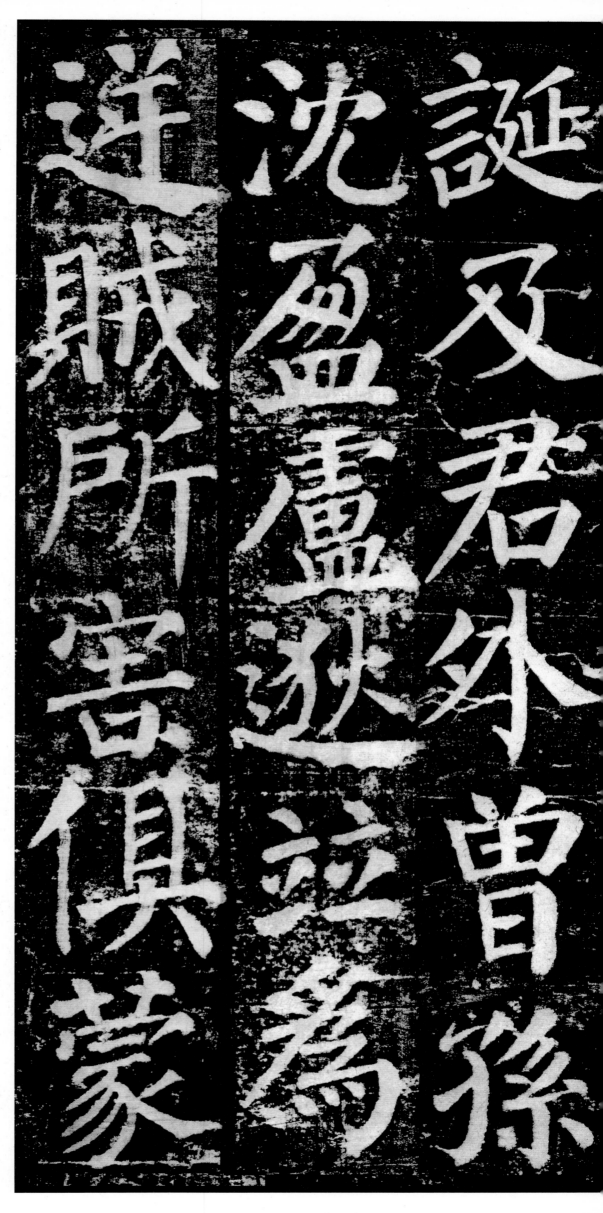

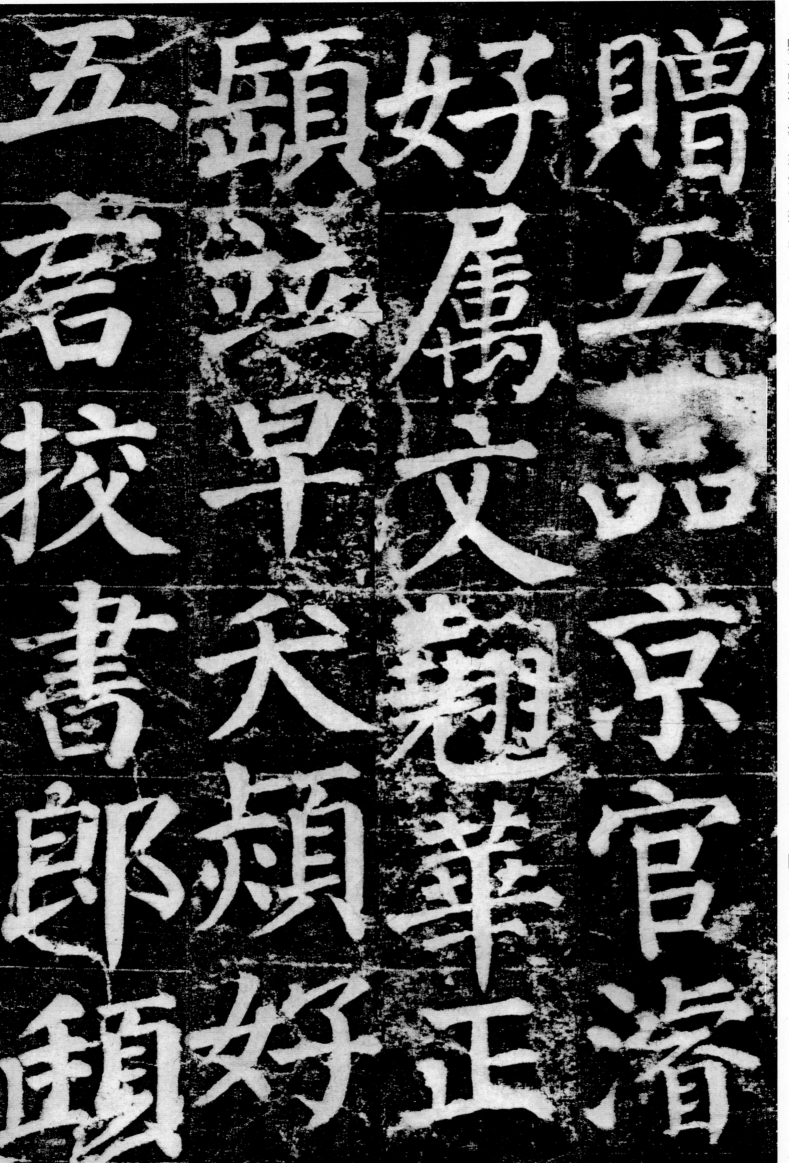

赠五品京官
濬 好属文
翘 华 正 颐
并早夭
颖 好五言①
校书郎 颐 仁孝方正②
明经 大理司直③
充张万顷④岭南营田⑤

① 五言：五言诗。

② 仁孝方正：仁爱孝顺，为人正直。

③ 大理司直：官名。大理寺属官，奉
旨巡察四方，复核案件。

④ 张万顷：唐代官员，安史之乱中保
护百姓的安全。

⑤ 营田：屯田。

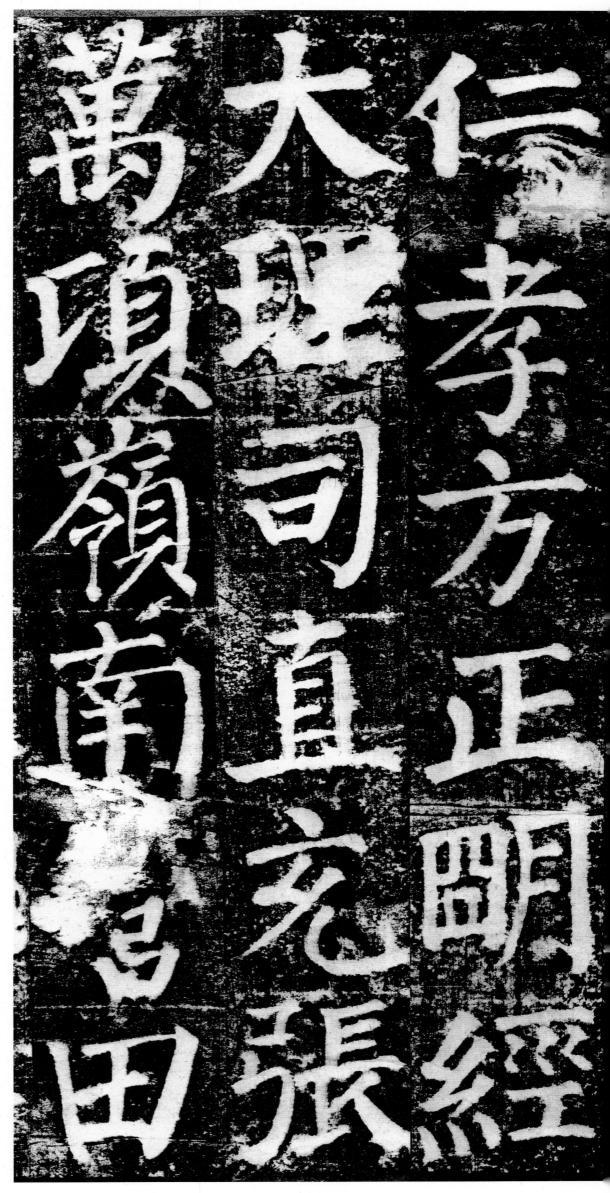

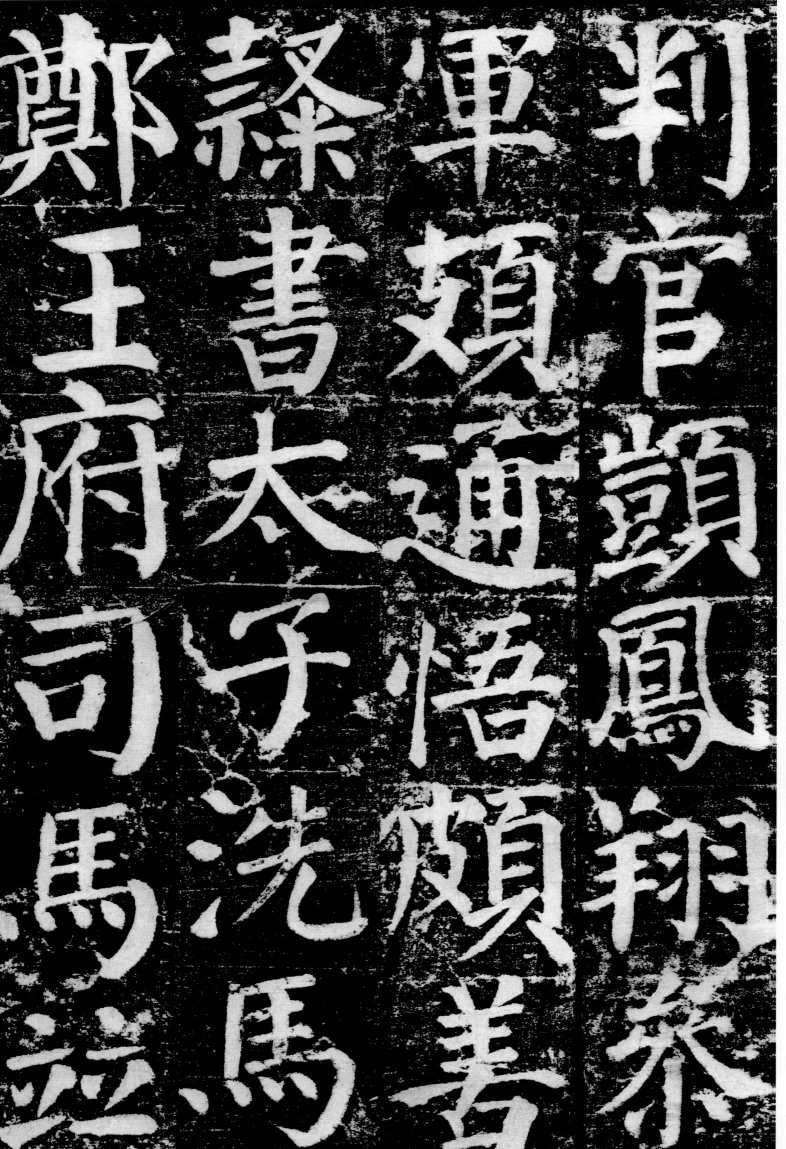

判官 颋 凤翔①参军 颋 通悟② 颋善隶书 太子洗马 郑王府司马 并不幸短命 通明 好属文 项城③尉 翔 温江④丞 觌 绵

【注释】

① 凤翔：地名。在今陕西省宝鸡市。

② 通悟：通达聪慧。

③ 项城：地名。今河南省项城市。

④ 温江：地名。今四川省成都市温江区。

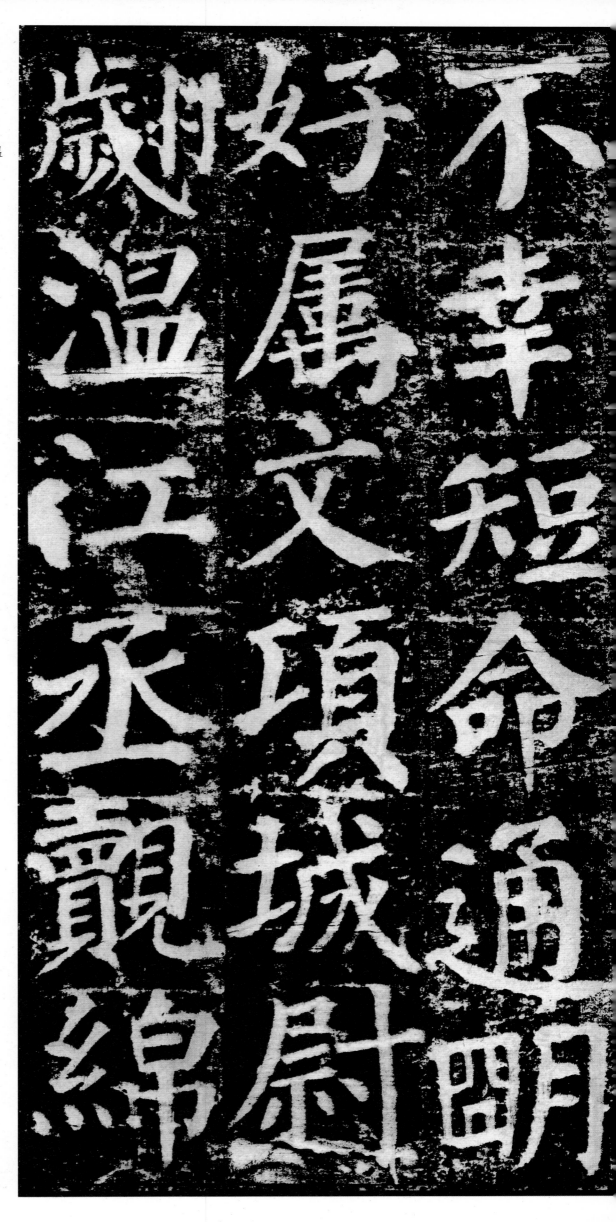

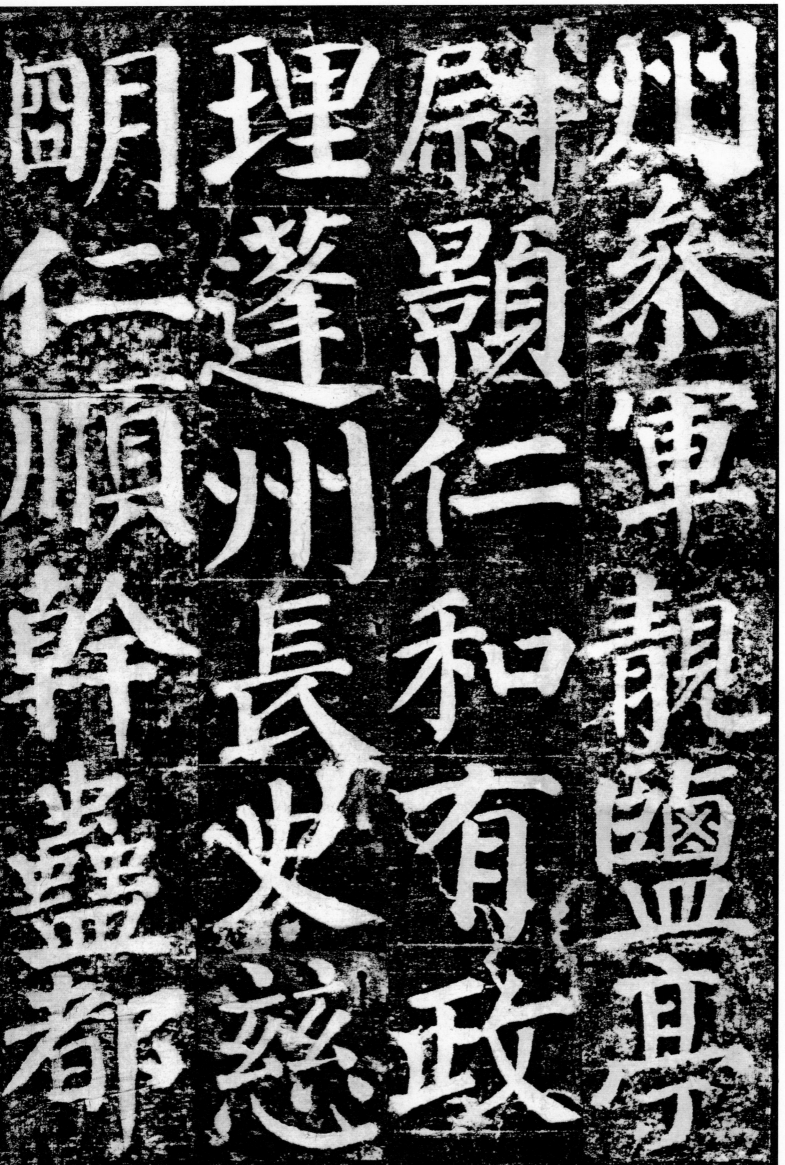

州①参军 靓 盐亭②尉 颛 仁和③有政理④ 蓬州⑤长史 慈明 仁顺⑥干蛊⑦ 都水使者⑧ 颖 介直⑨ 河南府⑩法曹⑪ 頔 奉礼郎⑫顺 江陵

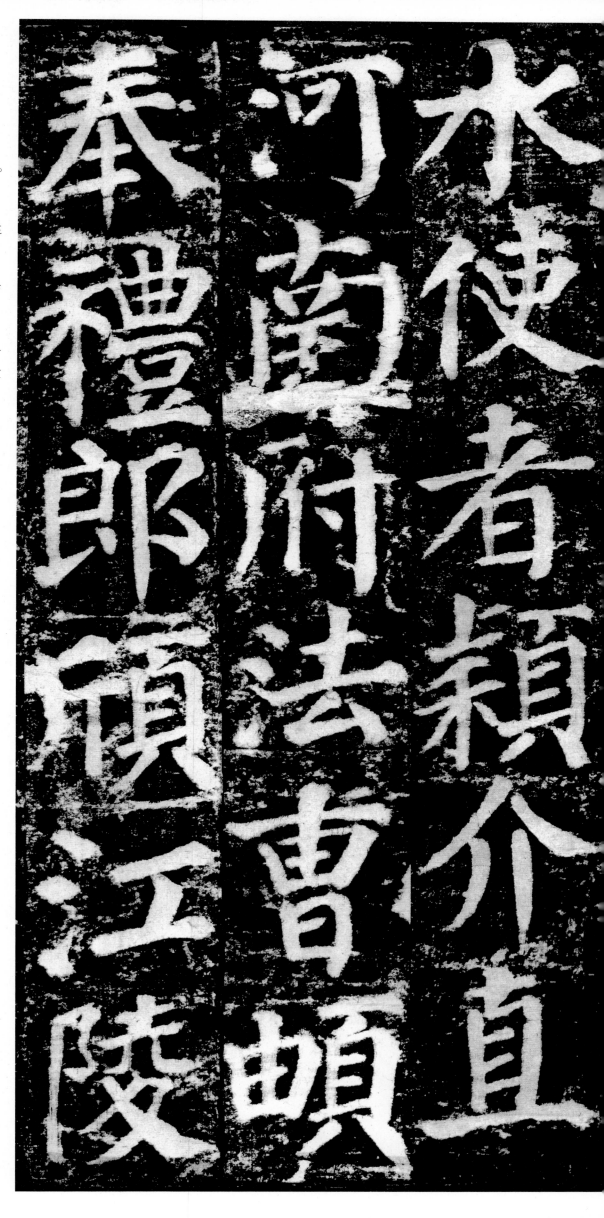

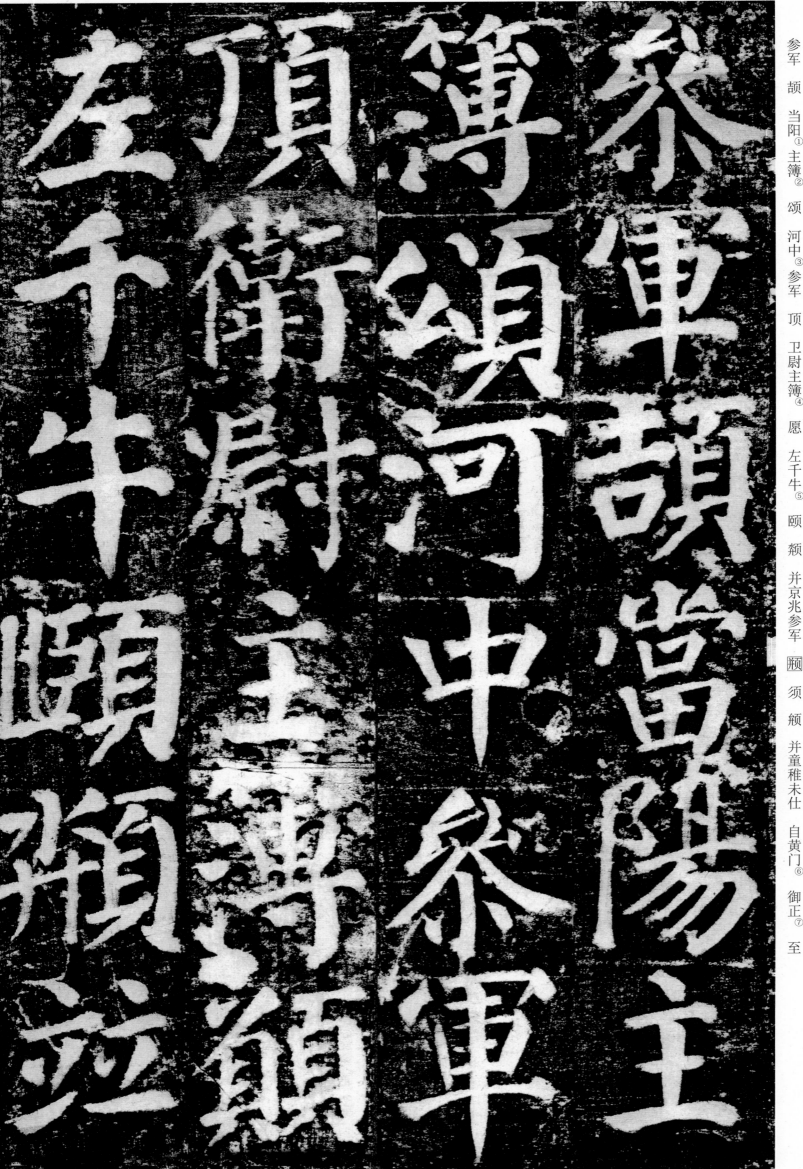

参军 颉
当阳① 主簿②
颂 河中③ 参军 顶 卫尉主簿④ 愿 左千牛⑤ 颐 颊 并京兆参军 颛 须 颖 并童稚未仕 自黄门⑥ 御正⑦ 至

【注释】

① 当阳：地名。今湖北省当阳市。

② 主簿：官名。掌管文书簿籍，经办事务。

③ 河中：地名。官署在今山西永济市西南。

④ 卫尉主簿：官名。负责掌管印信，检查文书。

⑤ 左千牛：官名。左千牛卫，皇帝侍卫。

⑥ 黄门：指黄门侍郎颜之推。

⑦ 御正：指御史中正大夫颜之仪。

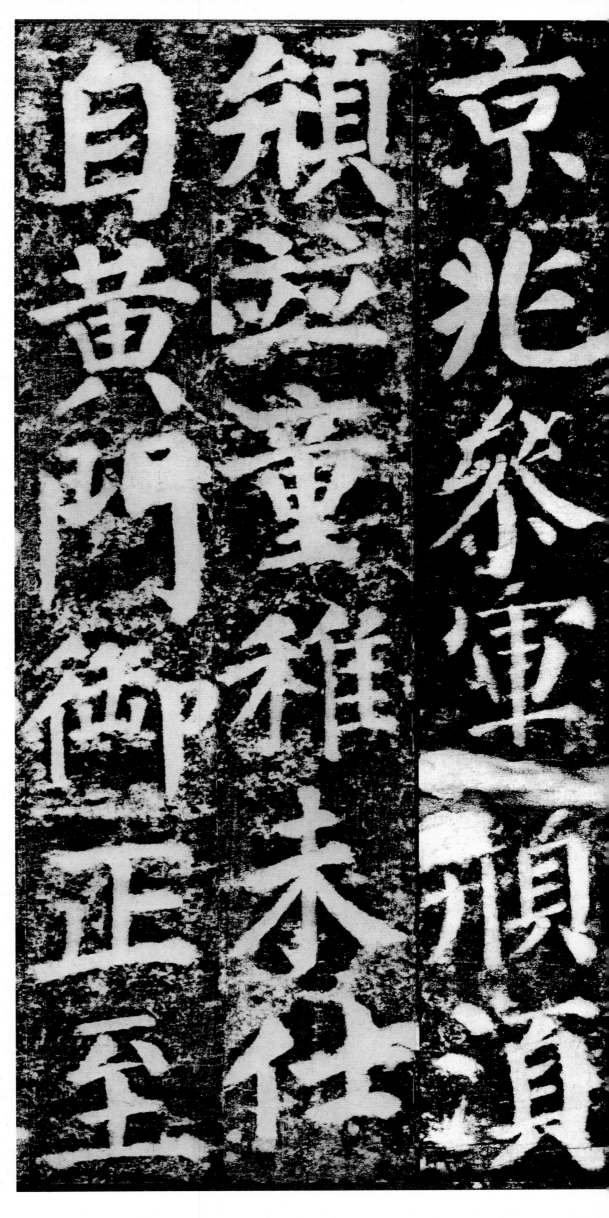

君父叔兄弟　鼻子侄扬庭　益期　昭甫　强学十三人　四世为学士　侍读　事见柳芳① 续卓绝　殷寅② 著姓略　小监③ 少保④

【注释】

① 柳芳：字仲敷，玄宗开元末进士，撰有《唐历》等。

② 殷寅：早孤，事母以孝闻。举宏词，为太子校书，出为永宁尉。

③ 小监：指秘书监颜元孙。

④ 少保：指太子少保颜惟贞。

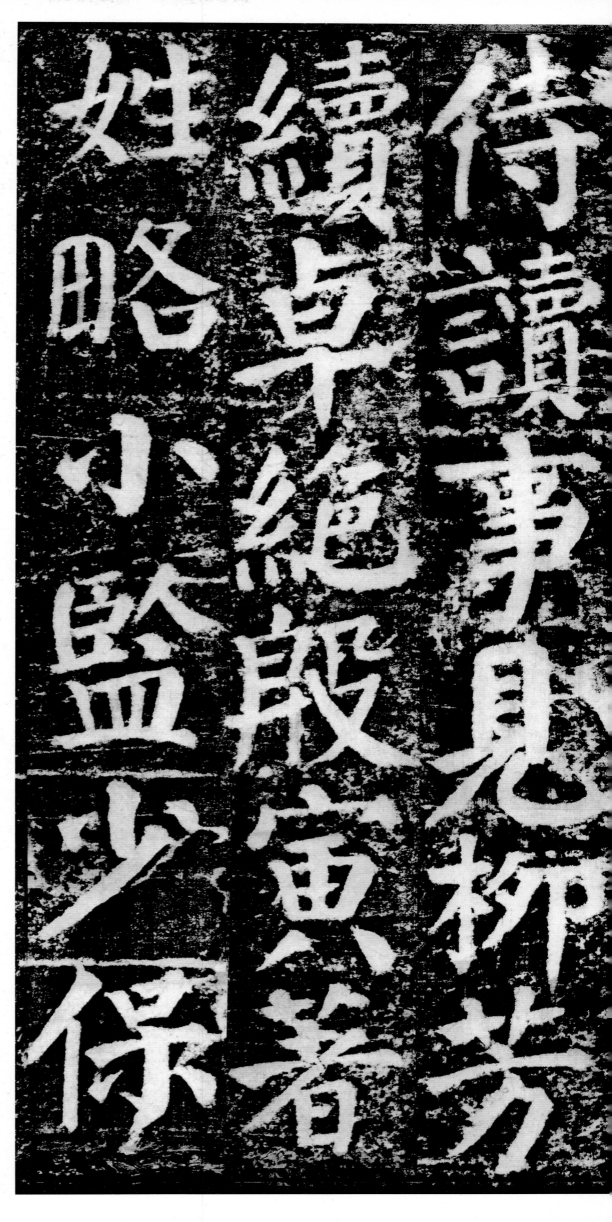

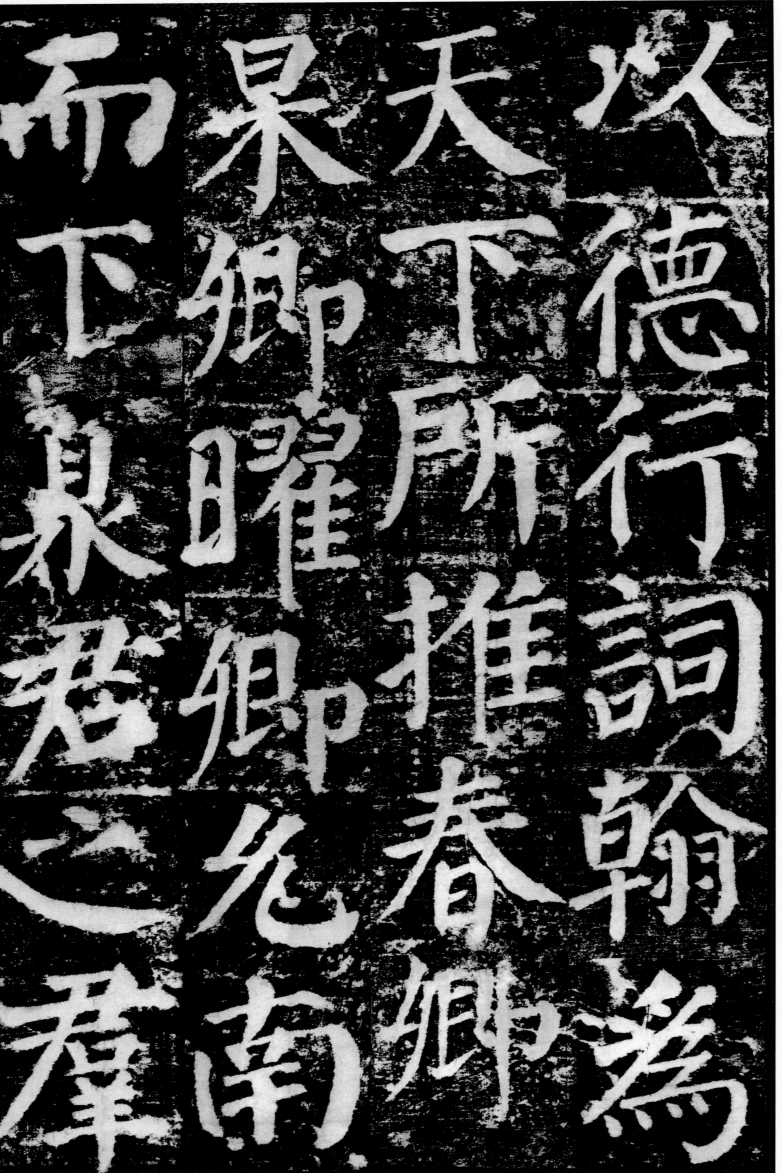

以德行词翰为天下所推①
春卿 杲卿 曜卿 允南而下
皋君之群从②光庭
千里 康成
希庄 日损 隐朝 匡朝 升庠 恭

73

【注释】
① 推：推崇。
② 群从：堂兄弟及诸子侄。

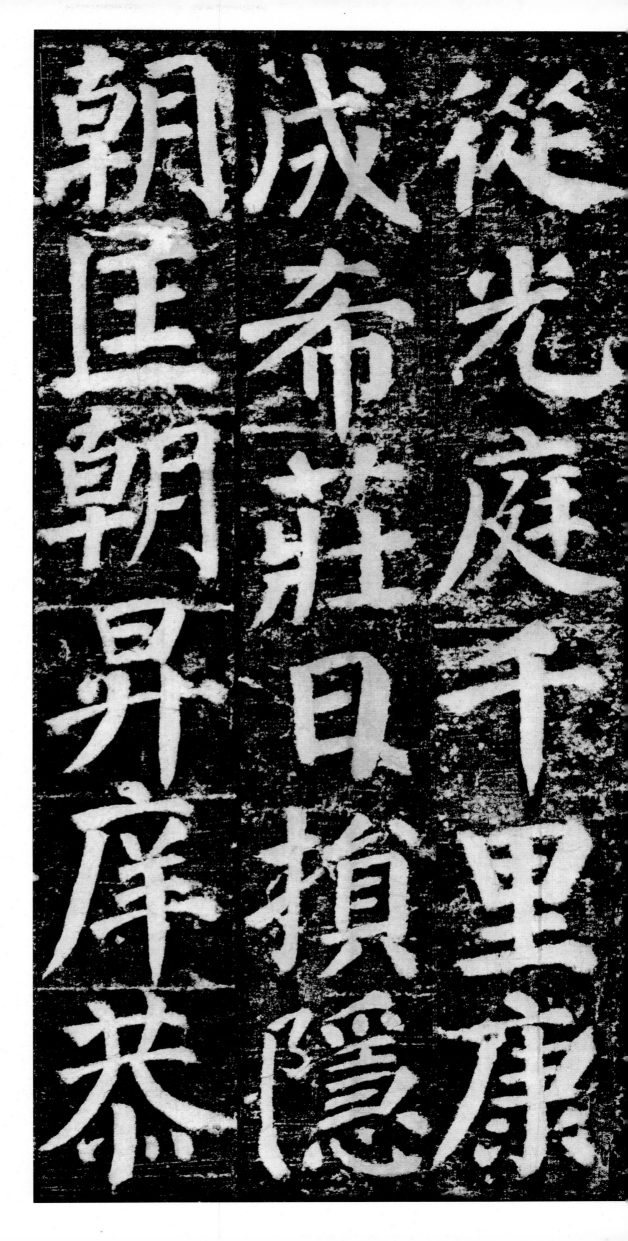

従光庭千里陳
咸希莊日損隱
朝匡朝昇庠恭

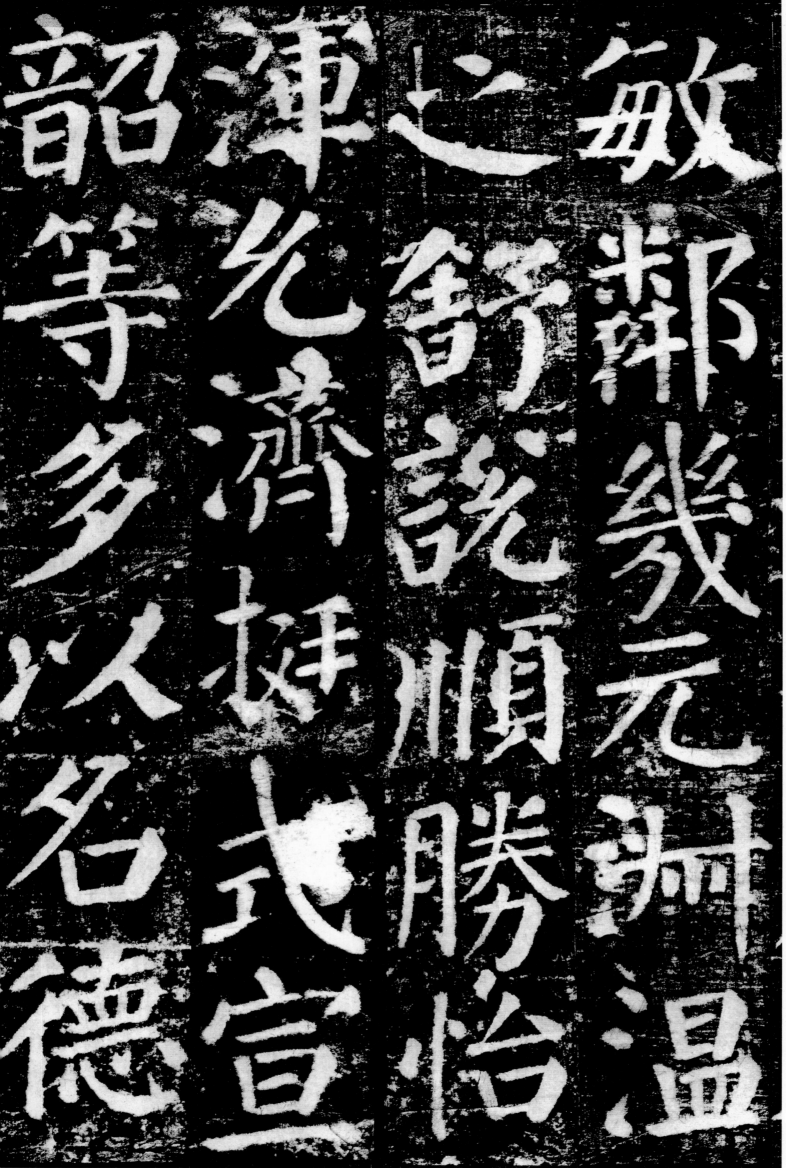

敏 邻几 元淑 温之 舒 说 顺 胜 怡 浑 允济 挺 式宣 韶等 多以名德① 著述 学业文翰② 交映儒林③ 故当代谓之学家 非

【注释】

① 名德：名声道德。

② 文翰：文章。

③ 儒林：泛指士林、读书人的圈子。

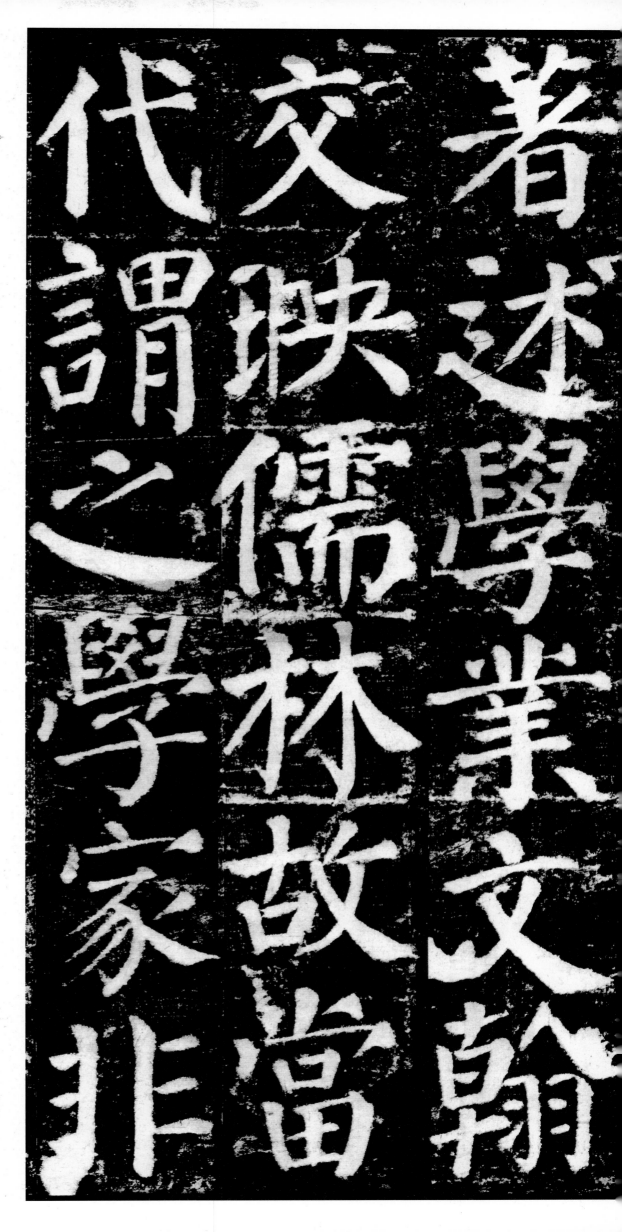

著述學業文翰

交映儒林故當

代謂之學家非

夫君之积德累仁①　贻谋②　有裕③　则何以流光末裔④　锡羡⑤　盛时　小子真卿　聿修⑥　是忝⑦　婴孩集蓼⑧　不及过庭之训⑨　晚暮

錫

羨

盛

時

小

閜

以

流

光

末

裔

行

貽

謀

有

裕

則

夫

君

之

積

德

累

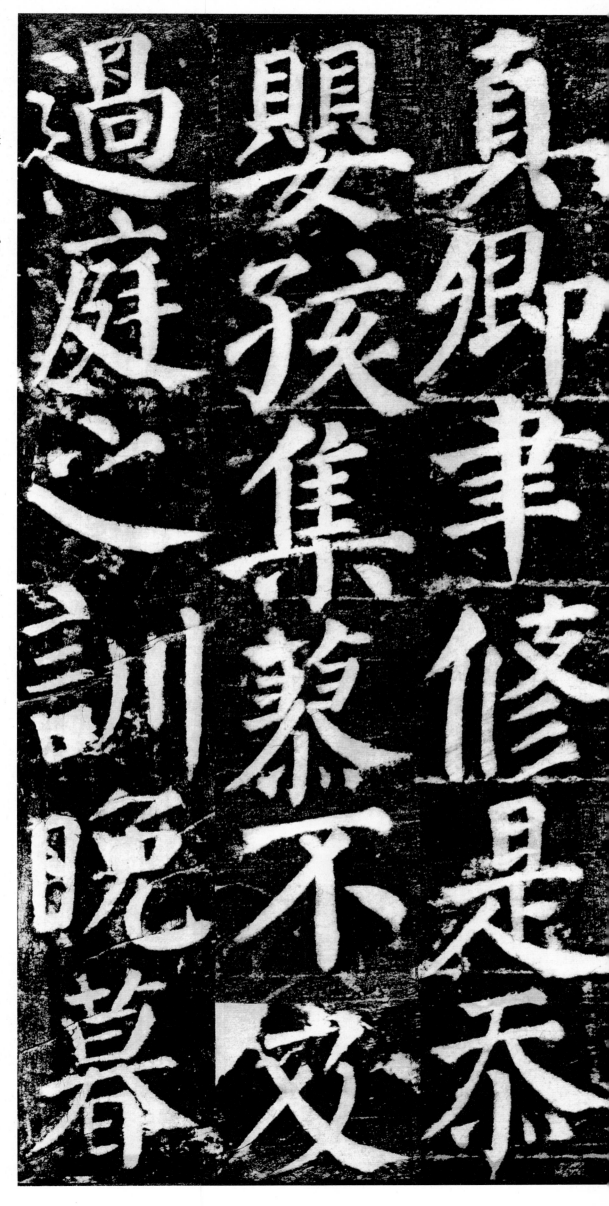

【注释】

① 积德累仁：积累功德与仁义。

② 贻谋：指父祖对子孙的训诲。

③ 裕：教导。

④ 流光末裔：恩惠德泽流传于后辈子孙。

⑤ 锡羡：指神明赐福。

⑥ 聿：用于句首或句中，无实义。

⑦ 忝：谦辞。

⑧ 集蓼（liǎo）：遭遇苦难。此处指颜真卿幼年丧父。

⑨ 过庭之训：指父亲的教导。

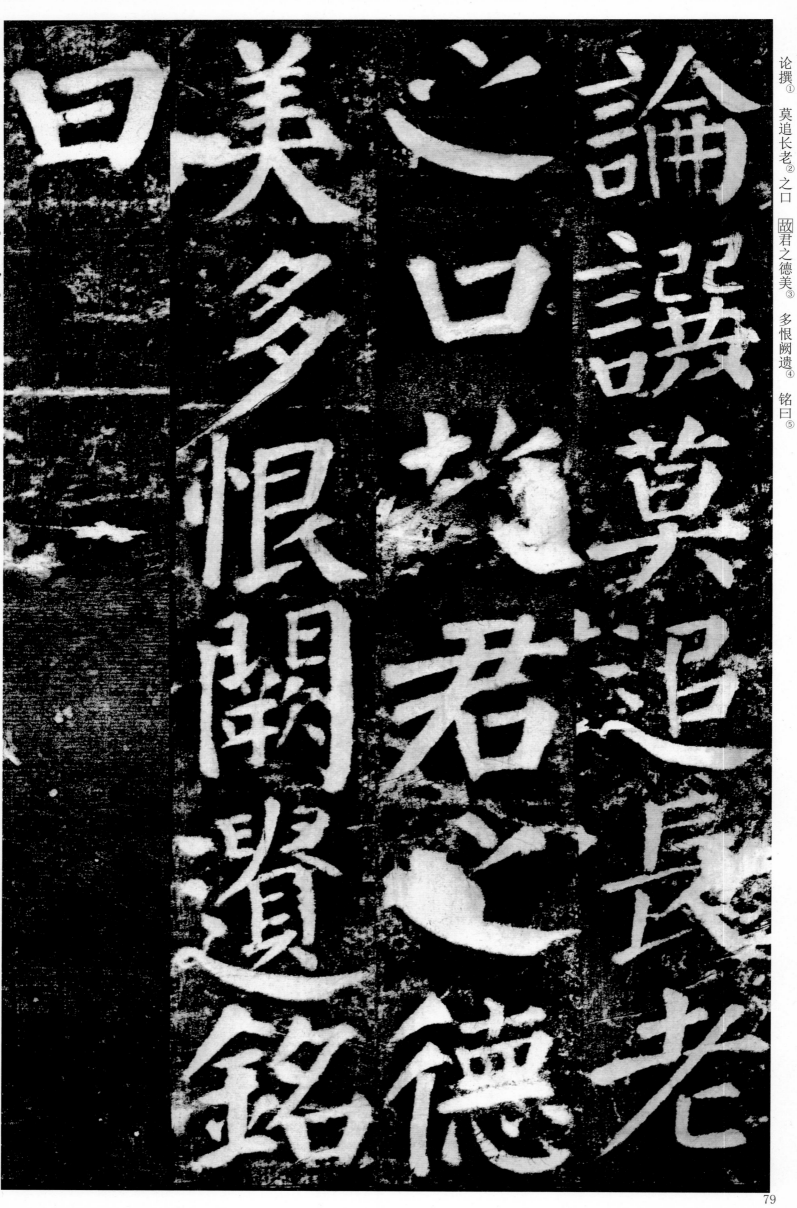

論撰^① 莫追长老^②之□ 嵒君之德美^③ 多恨阙遗^④ 铭曰^⑤

【注释】

①论撰：论说叙录。

②长老：年老长辈。

③德美：美德。

④阙遗：缺少，遗漏。

⑤铭曰：铭文已损。

《颜勤礼碑》原文及译文

注：下划线字词
注释对应页码

P2　唐故秘书省著作郎夔州都督府长史上护军颜君神道碑

P2　曾孙鲁郡开国公真卿撰并书。

　　曾孙鲁郡开国公颜真卿撰文并书丹。

P4　君讳勤礼，字敬，琅邪临沂人。高祖讳见远，齐御史中丞。梁武帝受禅，不

P4、P6　食数日，一恸而绝，事见《梁》《齐》《周书》。曾祖讳协，梁湘东王记室参军，

P6　《文苑》有传。祖讳之推，北齐给事黄门侍郎，隋东宫学士，《齐书》有传。始自

P6、P8　南入北，今为京兆长安人。

　　颜君讳名勤礼，字敬，琅琊临沂人。勤礼君的高祖颜见远，担任过南齐的御史中丞。在梁武帝萧衍接受齐帝的禅让之后，颜见远绝食好几天，大哭一场而去世，这件事在《梁书》《齐书》《周书》上都有记载。勤礼君的曾祖颜协，是梁湘东王萧绎的记室参军，《梁书·文学》中有他的传记。勤礼君的祖父颜之推，曾任北齐的给事黄门侍郎，入隋朝后担任东宫学士，他在《齐书》有传记。自颜之推开始，颜氏家族从南朝迁到北朝，至今已成为京兆长安人了。

P8　父讳思鲁，博学善属文，尤工诂训。仕隋司经局校书、东宫学士、长宁王侍

P8、P10　读。与沛国刘臻辩论经义，臻屡屈焉。《齐书·黄门传》云："集序君自作。"后

P10、P12　加逾岷将军。太宗为秦王，精选僚属，拜记室参军，加仪同。娶御正中大夫殷英童

P12　女，《英童集》呼"颜郎"是也，更唱和者二十余首。《温大雅传》云："初，君

P14　在隋，与大雅俱仕东宫。弟愍楚与彦博同直内史省，愍楚弟游秦与彦将俱典秘阁。

　　二家兄弟，各为一时人物之选。少时学业，颜氏为优；其后职位，温氏为盛。"事

P16　具唐史。

　　勤礼君的父亲颜思鲁，学识广博，擅写文章，特别精通训诂学。在隋朝时，他担任过司经局校书、东宫学士、长宁王杨俨的侍读等官职。颜思鲁曾与沛郡人刘臻辩论经书的义理，刘臻常被辩得理屈辞穷。《齐书·颜之推传》记载："《颜之推集》的序是他儿子颜思鲁亲自撰写的。"后来颜思鲁被加封为逾岷将军。当太宗皇帝还是秦王的时候，精选王府幕僚，颜思鲁被授予记室参军，并加授仪同。他娶御正中大夫殷英童的女儿为妻，《英童集》中所说的"颜郎"就是指他，而且该书还收录了翁婿之间来往唱和的诗二十余首。《温大雅传》记载："当初在隋朝，颜思鲁与温大雅同在东宫做官。颜思鲁的弟弟颜愍楚与温大雅的弟弟温彦博同在内史省当值，颜愍楚的弟弟颜游秦与温彦博的弟弟温彦将一同主持秘阁。颜、温两家的兄弟，都是当时的优秀人才。年轻时的

学业，以颜氏兄弟为优；后来官场的职位，则以温家兄弟更为显赫。"
这些事都记载在唐朝的国史中。

君幼而朗晤，识量弘远。工于篆籀，尤精诂训，秘阁、司经史籍多所刊定。• P16
义宁元年十一月，从太宗平京城，授朝散、正议大夫勋，解褐秘书省校书郎。武德• P16、P18
中，授右领左右府铠曹参军。九年十一月，授轻车都尉，兼直秘书省。贞观三年六• P18、P20
月，兼行雍州参军事。六年七月，授著作佐郎。七年六月，授詹事主簿，转太子内• P20、P22
直监，加崇贤馆学士。宫废，出补蒋王文学、弘文馆学士。永徽元年三月，制曰：• P22
"具官，君学艺优敏，宜加奖擢。"乃拜陈王属，学士如故。迁曹王友。无何，拜• P22、P24
秘书省著作郎。君与兄秘书监师古、礼部侍郎相时齐名。监与君同时为崇贤、弘文• P24、P26
馆学士，礼部为天册府学士。弟太子通事舍人育德，又奉令于司经局校定经史。• P26

勤礼君小时候就很聪慧，悟性强，识见与度量广大深远。擅长篆
书，尤其精通训诂学。秘阁和司经局的史籍大多是他修改审定的。隋恭
帝义宁元年（617）十一月，勤礼君跟随太宗皇帝平定长安，获授朝散大
夫和正议大夫的勋位，并担任秘书省校书郎的实职。高祖武德年间，被
授予右领左右府铠曹参军。武德九年（626）十一月，被授予轻车都尉，
并兼职于秘书省。太宗贞观三年（630）六月，又出任雍州参军事。贞观
六年（633）七月，授予著作佐郎的职务。贞观七年（634）六月，授予
詹事主簿的职务，不久，迁任太子内直监，并加授崇贤馆学士。东宫太
子李承乾被废黜后，勤礼君又出任蒋王文学，兼弘文馆学士。高宗永徽
元年（650）三月，皇帝下诏说："某某官颜勤礼，你的才艺博洽通达，
应该加以奖励与提拔。"于是升为陈王的侍从，任学士如故。后又转
任曹王友。不久，担任秘书省著作郎。勤礼君与担任秘书监的大哥颜师
古、担任礼部侍郎的二哥颜相时齐名。颜师古与勤礼君同时担任崇贤馆
和弘文馆的学士，颜相时为天策府学士。担任太子通事舍人的弟弟颜育
德，也奉命在司经局考校订正经史典籍。

太宗尝图画崇贤诸学士，命监为赞。以君与监兄弟，不宜相褒述，乃命中书舍• P28
人萧钧特赞君，曰："依仁服义，怀文守一。履道自居，下帷终日。德彰素里，行• P28、P30
成兰室。鹤籥驰誉，龙楼委质。"当代荣之。六年，以后夫人兄中书令柳奭亲累，• P30、P32
贬夔州都督府长史。明庆六年，加上护军。君安时处顺，恬无愠色。不幸遇疾，倾• P32
逝于府之官舍，既而旋窆于京城东南万年县宁安乡之凤栖原。先夫人陈郡殷氏暨柳• P34
夫人同合祔焉，礼也。• P34

唐太宗曾经为崇贤馆众学士作画像，并命令颜师古为学士们写赞。
但因为勤礼君与颜师古是亲兄弟，不适合由兄长来赞述弟弟，所以特
别命令中书舍人萧钧来写勤礼君的赞。赞曰："践行仁与义，内秀还
守一。自觉行正道，苦读一日日。高德人人赞，操行成雅室。东宫大
名驰，太子拜为师。"当时人们都觉得这是值得荣耀的事。永徽六年

（655），继配柳夫人的兄长中书令柳奭犯罪，因为亲戚关系勤礼君受到牵累，被贬为夔州都督府长史。显庆六年（660），加官上护军。勤礼君满足于现状，顺其自然，内心也很恬静，看不出怨怒的神色。可后来不幸患病，逝世于都督府的官宅，不久归葬于京城长安东南的万年县宁安乡的凤栖原。先夫人陈郡的殷氏和柳夫人与他一起合葬，这是符合礼教的。

P36 七子。<u>昭甫</u>，<u>晋王</u>、曹王侍读，<u>赠华州刺史</u>，事具真卿所撰神道碑。<u>敬仲</u>，吏
P36、P38 部郎中，事具<u>刘子玄神道碑</u>。殆庶、无恤、辟非、少连、务滋，皆著<u>学行</u>，以<u>柳令</u>
P38 外甥，不得<u>仕进</u>。

勤礼君有七个儿子。长子颜昭甫，曾任晋王、曹王的侍读，死后追赐为华州刺史，他的事迹都记载在颜真卿给他撰写的神道碑文里。次子颜敬仲，曾任礼部郎中，他的事迹可参阅刘子玄所撰写的神道碑碑文。颜殆庶、颜无恤、颜辟非、颜少连、颜务滋，学问品行都很卓著，但因为是柳奭的外甥，也受牵累不能做官。

P38 孙。<u>元孙</u>，举进士，考功员外刘奇特标榜，名动海内。<u>从调</u>，以书判入高等者
P40 三，累迁<u>太子舍人</u>，属玄宗监国，专掌令画。滁、沂、<u>豪三州刺史</u>，赠秘书监。<u>惟</u>
P40、P42 <u>贞</u>，频以书判入高等。<u>历畿赤尉丞</u>、太子文学、<u>薛王友</u>，赠国子祭酒、太子少保，
P42、P44 <u>德业具陆据神道碑</u>。会宗，<u>襄州参军</u>。孝友，<u>楚州司马</u>。澄，<u>左卫翊卫</u>。润，倜
P44 傥，<u>涪城尉</u>。

勤礼君的孙辈，有颜元孙，中进士科，考功员外郎刘奇特别夸奖他，以致名闻海内。颜元孙参加吏部的铨选，书法和文理三次被评为高等，屡次升迁至太子舍人，适逢唐玄宗以太子身份代理国事，颜元孙专门掌管政令以及谋划之事。后任滁、沂、豪三州的刺史，去世后被追封为秘书监。颜惟贞，多次以书法和文理评入高等，历任畿赤尉丞、太子文学、薛王友，追赐国子监祭酒、太子少保，他的功德和勋业可参见陆据所撰写的神道碑碑文。另外，颜会宗，曾任襄州参军。颜孝友，曾任楚州司马。颜澄，曾任左卫翊卫。颜润，为人倜傥，曾任涪城尉。

P44 曾孙。春卿，工<u>词翰</u>，有<u>风义</u>，<u>明经拔萃</u>，<u>犀浦</u>、蜀二县尉，故相国<u>苏颋举茂</u>
P44、P46 <u>才</u>。又为张敬忠<u>剑南节度判官</u>，<u>偃师丞</u>。杲卿，忠烈，有清识<u>吏干</u>，累迁<u>太常丞</u>，
P46、P48 摄<u>常山太守</u>。杀逆贼安禄山将李钦凑，开土门，擒其心手何千年、高邈。迁<u>卫尉</u>
P48 <u>卿</u>，兼御史中丞。城守陷贼，<u>东京遇害</u>，楚毒参下，<u>詈言不绝</u>。赠太子太保，谥曰
P50 忠。曜卿，工诗，<u>善草隶</u>，十六以词学直崇文馆，淄川司马。旭卿，善草书，<u>胤山</u>
P50、P52 令。茂曾，讷言敏行，颇工篆籀，<u>犍为司马</u>。阙疑，仁孝，善《诗》《春秋》，杭
P52 州参军。<u>允南</u>，工诗，人皆<u>讽诵</u>之，善草隶，书判频入等第。历<u>左补阙</u>、<u>殿中侍御</u>
P52、P54 <u>史</u>，三为郎官，<u>国子司业</u>、<u>金乡男</u>。乔卿，仁厚，有吏材，<u>富平尉</u>。真长，<u>耿介</u>，
P54、P56 举明经。<u>幼舆</u>，<u>敦雅</u>，有酝藉，通班《汉书》，<u>左清道率府兵曹</u>。真卿，举进士，

校书郎。<u>举文词秀逸</u>，<u>醴泉尉</u>，<u>黜陟使王铦</u>以清白名闻。七为<u>宪官</u>，九为<u>省官</u>，荐
为节度采访观察使，鲁郡公。<u>允臧</u>，<u>敦实</u>。有吏能，举县令，<u>宰延昌</u>。四为御史，
<u>充太尉郭子仪判官</u>、<u>江陵少尹</u>、<u>荆南行军司马</u>。长卿、晋卿、邠卿、充国、质多，
<u>无禄早世</u>。名卿、偁、佶、仮、伦，并为武官。

　　勤礼君的曾孙辈，有颜元孙长子颜春卿，擅长诗文，有风度仪态，
举明经科，出类拔萃，曾任犀浦和蜀县的县尉，前相国苏颋推举他为茂
才。后来他又担任张敬忠的剑南节度判官，还担任过偃师丞。颜元孙次
子颜杲卿，忠义壮烈，他有高见卓识，有为政的才干，屡次升迁至太
常丞，代理常山太守。他斩杀了逆贼安禄山的大将李钦凑，又攻克土
门关，生擒安禄山的心腹干将何千年、高邈，因此升任卫尉卿，兼御史
中丞。但常山城终被攻破，杲卿为贼所获，在东都洛阳被害。当时，
酷刑齐下，杲卿毫不屈服，大骂不绝。后追赠太子太保，并赐谥号为
"忠"。颜元孙第三子颜曜卿，擅长写诗，善于行草书，他十六岁就因
词章之学出众在崇文馆当值，后任淄川司马。颜元孙第四子颜旭卿，擅
长草书，曾任胤山令。颜元孙第五子颜茂曾，言谈谨慎但办事敏捷，颇
为擅长篆书，曾任犍为司马。颜惟贞长子颜阙疑，生性仁爱孝顺，精通
《诗经》《春秋》，曾任杭州参军。颜惟贞次子颜允南，精于写诗，时
人都传唱他的诗作。他擅长行草书，书法和文理多次被列入"等第"，
历任左补阙、殿中侍御史，三次担任各部的郎官，任国子司业，赐爵金
乡男。颜惟贞第三子颜乔卿，仁爱宽厚，有为官的才能，曾任富平县
尉。颜惟贞第四子颜真长，为人正直，不同流俗，举明经科。颜惟贞第
五子颜幼舆，敦厚雅正，宽容含蓄，精通班固的《汉书》，曾任左清道
率府兵曹。颜惟贞第六子颜真卿，进士及第，授校书郎，接着又考中
"博学文词秀逸科"，出任醴泉县尉，被黜陟使王铦评为清廉而名闻。
曾七次担任御史台的宪官，九次出任省官，后来被荐举为节度采访观察
使，并封为鲁郡公。颜惟贞第七子颜允臧，敦厚诚实，有做官的才能，
被举荐为县令，主管延昌县。曾四次担任御史，还曾充任太尉郭子仪的
判官、江陵少尹、荆南行军司马等职。另外，颜长卿、颜晋卿、颜邠
卿、颜充国、颜质多等人，没有做过官，早早就离世了。颜名卿、颜
偁、颜佶、颜仮、颜伦等几位兄弟，都是武官。

玄孙。<u>纮</u>，<u>通义尉</u>，没于<u>蛮</u>。<u>泉明</u>，孝义，有<u>吏道</u>。父开土门，<u>佐其谋</u>，<u>彭
州</u>司马。<u>威明</u>，<u>邛州</u>司马。<u>季明</u>、子干、沛、诩、颇、泉明<u>男诞</u>，及君外曾孙沈
盈、卢逖，并为逆贼所害，俱<u>蒙赠</u>五品京官。濬，好属文。翘、华、正、颋，并早
夭。颍，好<u>五言</u>，校书郎。颐，<u>仁孝方正</u>，明经，<u>大理司直</u>，充<u>张万顷岭南营田判</u>
官。颙，<u>凤翔参军</u>。颎，<u>通悟</u>，颇善隶书，太子洗马、郑王府司马，并不幸短命。
通明，好属文，<u>项城尉</u>。翔，<u>温江丞</u>。觌，<u>绵州参军</u>。靓，<u>盐亭尉</u>。颢，<u>仁和</u>，有
<u>政理</u>，<u>蓬州长史</u>。慈明，<u>仁顺干蛊</u>，<u>都水使者</u>。颖，<u>介直</u>，<u>河南府法曹</u>。颀，<u>奉礼
郎</u>。颉，江陵参军。颉，<u>当阳主簿</u>。颂，<u>河中参军</u>。顶，<u>卫尉主簿</u>。愿，<u>左千牛</u>。

P56
P58
P58
P60

P60、P62
P62
P62
P64
P66
P66、68
P68
P68、P70

颐、颓，并京兆参军。颎、须、颟，并童稚未仕。

　　勤礼君的玄孙辈，有颜纮，曾任通义县尉，牺牲于征蛮的战事。颜泉明，行孝重义，懂为政之道，其父颜杲卿攻克土门关，他就是辅助谋划的人，后任彭州司马。颜威明，曾任邛州司马。颜季明、颜子干、颜沛、颜诩、颜颇、颜泉明的儿子颜诞，及勤礼君的外曾孙沈盈、卢逖等人，都一起被逆贼安禄山所杀害，后来都蒙受圣恩追赐五品京官的待遇。颜濬，喜欢写文章。颜翘、颜华、颜正、颜颐，均早夭。颜颍，喜欢做五言诗，担任过校书郎。颜颋，仁爱孝顺，为人正直，举明经科，担任大理司直，后又任张万顷的岭南营田判官。颜颢，任凤翔参军。颜颀，通达聪慧，颇为擅长隶书，担任太子洗马、郑王府司马，也不幸早早去世了。颜通明，喜欢写文章，在项城担任县尉。颜翔，在温江担任县丞。颜靓，任绵州参军。颜靓，任盐亭县尉。颜颢，仁爱温和，有为政之道，在蓬州任长史。颜慈明，仁爱温顺，干练有才能，担任都水使者一职。颜颖，耿介正直，担任河南府法曹。颜顿，担任奉礼郎。颜颀，担任江陵参军。颜颉，担任当阳主簿。颜颂，担任河中参军。颜顶，担任卫尉主簿。颜愿，任职左千牛卫。颜颐、颓，一起任京兆参军。颜颎、颜须、颜颟，都还是小孩子，尚未出仕。

P70　　自<u>黄门</u>、<u>御正</u>，至君父叔兄弟，<u>臮</u>子侄扬庭、益期、昭甫、强学十三人，四
P72　世为学士、侍读，事见<u>柳芳</u>《续卓绝》、殷寅《著姓略》。<u>小监</u>、<u>少保</u>，以德行词
P74　翰为天下所推。春卿、杲卿、曜卿、允南而下，<u>臮</u>君之<u>群从</u>光庭、千里、康成、希
　　庄、日损、隐朝、匡朝、升庠、恭敏、邻几、元淑、温之、舒、说、顺、胜、怡、
　　浑、允济、挺、式宣、韶等，多以<u>名德</u>著述、<u>学业</u><u>文翰</u>，交映<u>儒林</u>，故当代谓之学
P76
P78　家。非夫君之<u>积德累仁</u>，<u>贻谋有裕</u>，则何以<u>流光末裔</u>，<u>锡羡盛时</u>？小子真卿，<u>聿修</u>
P78、P79　<u>是忝</u>。婴孩<u>集蓼</u>，不及<u>过庭之训</u>；晚暮论撰，莫追<u>长老之口</u>。故君之<u>德美</u>，多恨<u>阙</u>
P79　<u>遗</u>。<u>铭曰</u>：

　　自黄门侍郎颜之推、御史中正大夫颜之仪，直到勤礼君的父亲、叔父、兄弟，以及众子侄颜扬庭、颜益期、颜昭甫、颜强学共十三人，四代都出任学士、侍读，这些事迹参见柳芳的《续卓绝》、殷寅的《著姓略》。秘书监颜元孙、太子少保颜惟贞，以道德品行、文辞翰墨而为天下人所推崇。颜春卿、颜杲卿、颜曜卿、颜允南以下，以及勤礼君的堂兄弟及子侄孙辈颜光庭、颜千里、颜康成、颜希庄、颜日损、颜隐朝、颜匡朝、颜升庠、颜恭敏、颜邻几、颜元淑、颜温之、颜舒、颜说、颜顺、颜胜、颜怡、颜浑、颜允济、颜挺、颜式宣、颜韶等，大多凭名声道德著作、学业文章，在士林中交相辉映，所以当代人都称颜氏为学问之家。若非勤礼君积累功德与仁义，训诲教导，怎么会有恩惠德泽流传于后辈子孙，赐福于盛世呢？晚辈颜真卿撰写此碑文，深感惭愧。我孩童时即遭受苦难，无缘接受父亲教导；而今我在暮年来论说叙录，长辈均已故去，再也无法为我追述往事。所以，勤礼君显赫的美德，很多都

遗憾地散佚了。铭曰：（缺失）

参考文献：

1．中华书局编辑部编：《康熙字典》，北京：中华书局 1980 年版。

2．罗竹风主编：《汉语大词典》，上海：汉语大词典出版社 1986 年至 1993 年版。

3．徐连达编：《中国官制大辞典》，上海：上海大学出版社 2010 年版。

4．复旦大学历史地理研究室编：《辞海·地理分册》，上海：上海辞书出版社 1978 年版。